白描入门实用教程

张恒国 著

中国纺织出版社

图书在版编目（CIP）数据

白描入门实用教程／张恒国著．－－ 北京：中国纺
织出版社，2019.9
ISBN 978－7－5180－6151－8

Ⅰ．①白…　Ⅱ．①张…　Ⅲ．①白描-国画技法－教材
Ⅳ．①J212.1

中国版本图书馆CIP数据核字（2019）第077475号

策划编辑：胡 姣　　责任校对：楼旭红
版式设计：胡 姣　　责任印制：王艳丽

中国纺织出版社出版发行
地址：北京市朝阳区百子湾东里A407号楼　邮政编码：100124
销售电话：010—67004422　传真：010—87155801
http://www.c-textilep.com
E-mail:faxing@c-textilep.com
中国纺织出版社天猫旗舰店
官方微博http://weibo.com/2119887771
北京华联印刷有限公司印刷　各地新华书店经销
2019年9月第1版第1次印刷
开本：889×1194　1/16　印张：11
字数：116千字　定价：55.00元

序

　　本书是一本介绍白描基础技法的实用性教材，内容包括白描基础知识及白描花卉，白描果蔬，白描禽鸟，白描动物、昆虫及水族，白描人物等的表现技法。书中作品线条流畅，形象生动，具有较强的参考性，特别适合作为初学者的临摹范本。

　　本书在编写上力求由简入繁、由深入浅，循序渐进，注重基础性、系统性、全面性和实用性。希望初学者通过对书中内容的学习，能够较快地掌握白描的表现技法，在短时间内提高自己的作画水平。

　　由于编者水平有限，再加上时间紧，工作量大，书中的不足之处在所难免，恳请广大读者批评指正。同时，特别感谢参与本书编写的邹晨、晁清、杨天龙、刘畅等老师。

<div align="right">

张恒国

2019年6月18日

</div>

目录

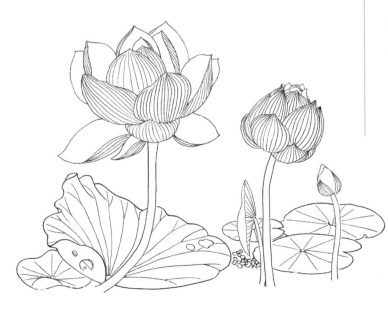

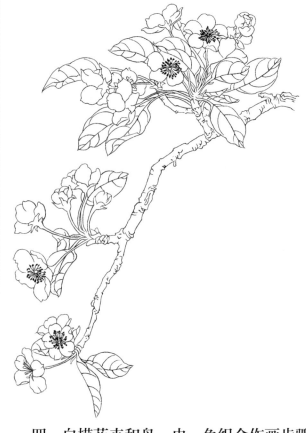

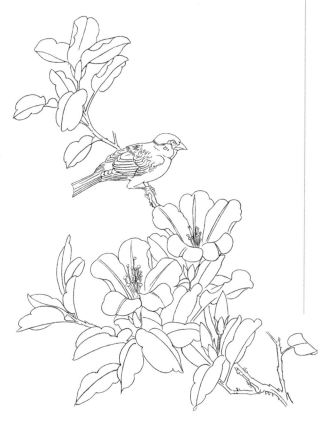

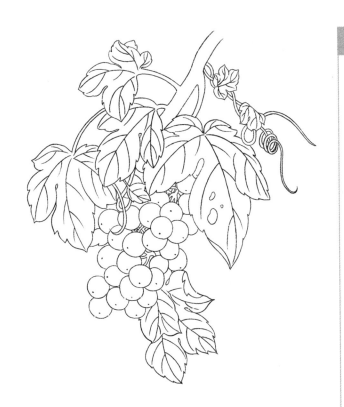

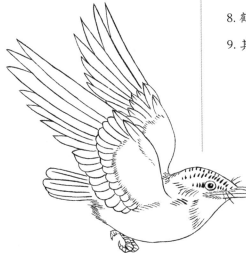

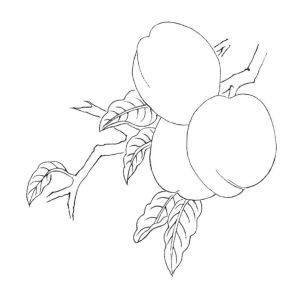

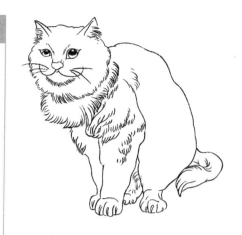

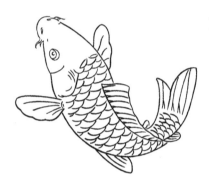

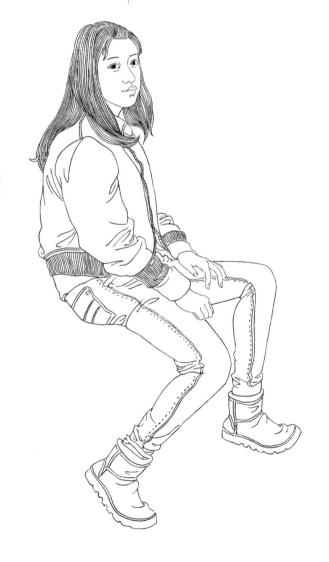

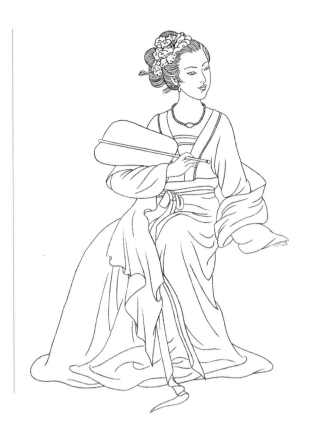

第一章　概述

一、关于白描

　　白描又称线描、双勾，是传统中国画的一种表现方法。采用此法作画，既不着色，又不用淡墨晕染，完全依靠线条的浓淡、粗细、虚实、转折变化和用笔的轻重、快慢、顿挫来表现对象的形态、体积和质感。

　　画白描主要是采用中锋用笔，根据表现对象的不同，采用不同的笔触才能表现出对象不同的精神特征。以画花卉为例，画荷花的花朵时，线条要圆润、流畅；画菊花的花朵时，用笔要轻瘦细软；画植物苍老的枝干时，用笔要有顿挫的变化。总之，画白描用线最忌甜俗、苍白无力。画圆润的线条时，用笔要圆中有方，这样才能免得油滑；而画苍劲的线条时，用笔则要方中有圆，这样才不至于生涩。

二、画白描的工具、材料

　　画白描一般使用毛笔中的勾线笔，作画时要用中锋来勾勒细而匀的线，所以宜用刚健、有弹性的狼毫勾线笔。勾线笔名称有很多种，但都是以狼毫（主要是黄鼠狼的尾毛）为原料，有大、中、小不同型号，可根据画面需要来选择。勾线笔很容易损坏，因此要格外善待，使用完之后应洗干净平放。

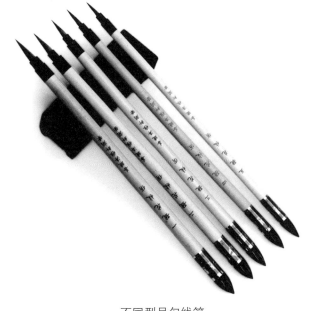

不同型号勾线笔

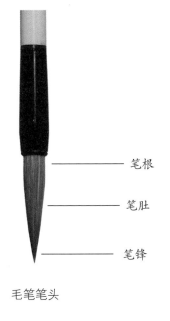

笔根

笔肚

笔锋

毛笔笔头

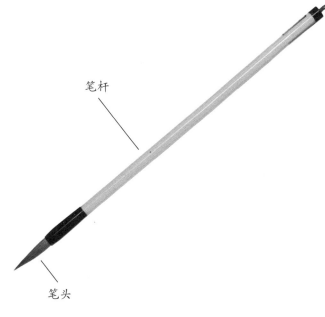

笔杆

笔头

勾线笔

　　画白描一般都用墨汁，因为墨汁使用起来既方便又节省时间。常用的墨汁有北京产的"一得阁墨汁"、上海产的"曹素功墨汁"等。它们都是质量很好的墨汁，不仅墨色好，而且没有很浓的气味。作画时，墨汁过浓需要略加清水，使其浓淡适宜。墨汁最好现用现倒，倒出墨汁瓶过久的墨称为宿墨，宿墨中有浓缩后的渣滓，使用时会形成脏点。

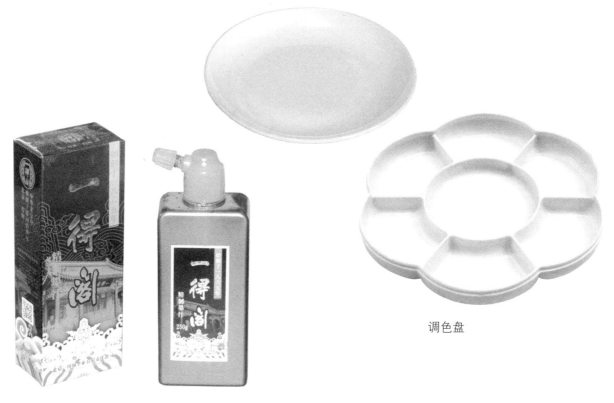

调色盘

墨汁

3. 宣纸

画白描一般使用宣纸。宣纸一般可分为生宣、熟宣和半生半熟宣三种。生宣吸水性较强，适合画写意画。熟宣是加工时用明矾水等涂过，故纸质相比生宣而言较硬，吸水性弱，作画时墨和色不会洇散开，因此适合画白描和工笔画。半生半熟宣吸水能力介于生宣和熟宣之间，也可以用来画白描。

4. 调色盘

用来盛放墨汁和调节墨色的浓淡，以小的白瓷盘为佳，这样可以更清楚地看到墨色的深浅变化。

5. 毛毡

将毛毡平铺在画桌上，作画时将宣纸放在上面，这样可以防止墨色渗透到画桌上时污损画面。

宣纸

毛毡

6. 其他工具

除了前面介绍的勾线笔、墨汁、宣纸、调色盘、毛毡之外，还要准备储水容器，用来盛水洗笔和调节墨色的浓淡，一般口大一些的玻璃瓶、塑料瓶都可使用。

另外，还要准备起稿用的木炭条、铅笔、橡皮，裁纸和削铅笔用的美工刀。有条件的话还可以准备固定宣纸用的镇纸、放置毛笔用的笔架。

笔架

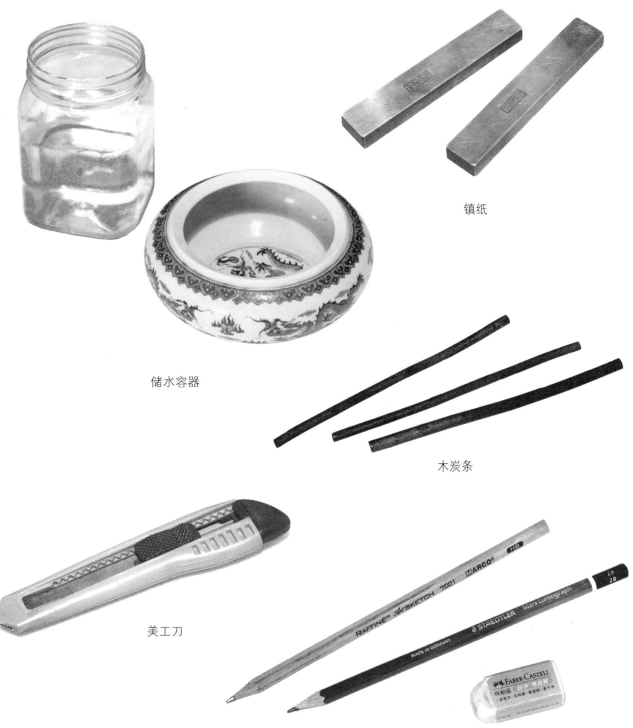

储水容器

镇纸

木炭条

美工刀

铅笔和橡皮

三、画白描的执笔方法和坐姿要点

1.执笔方法

执笔时用拇指和食指捏住笔杆，中指以指肚贴紧笔杆向内勾，无名指顶住笔杆向外推，小指则紧靠无名指向外助力。握笔的五指要有力度，手掌要虚空，就像握住一只鸡蛋，要指实掌虚。作画时毛笔要垂直于画面，不要出现斜角，要达到"笔如悬针"的状态。

在运笔时，要求以肘作为支点，腕部虚悬，运动前臂。这里所讲的对执笔的要求，主要是针对中锋用

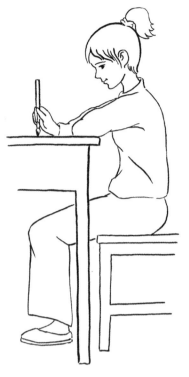

画白描的正确坐势

笔勾勒线条，特别是在进行线条练习时，更要严谨、规范。初学者首先要学会正确的执笔方法，执笔方法正确了，作画时才能运笔自如。

2.坐姿要点

中锋用笔的关键是执笔要直，要想执笔直，就应做到四正：即画案平正，座椅端正，纸要铺正，人要坐正。四正之中以"坐正"为首。坐正须两脚着地，双膝平行，脊背挺直，使全身的重量落在双脚之上，不能将力压在手腕处，这样会影响线条的运行。坐姿正确并时常练习，便可日久成习惯，这样会受益无限。

四、线条练习

在传统的中国画白描中，线条是表现对象的关键。白描不只是讲究工细，更重要的是追求线条的力感和美感。勾线之初，要先练习使用中锋，每勾一条线都应该有起笔、行笔、收笔三个动作。

（1）起笔：起笔要藏锋，即起笔欲向右行，应先向左藏锋顿笔，然后再向右行，这叫欲右先左。反之，则欲左先右。上下行笔也是这样，欲下先上，欲上先下，这样才能达到藏锋的目的。

（2）行笔：行笔要稳，速度要慢，笔锋对纸面的压力要均匀。行笔中有各种变化，中途转向稍停为"顿"，向后折回为"挫"，顿挫时要调整笔锋方向，

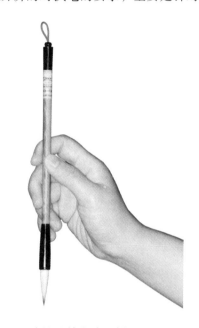

正确的执笔方法（侧面）

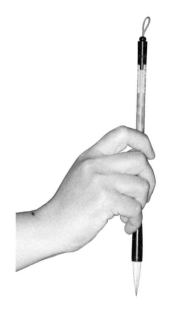

正确的执笔方法（正面）

这样才不会出现侧锋。中锋圆转用笔为"转"，侧锋方转用笔为"折"。

（3）收笔：收笔要回锋，即每逢收笔时都要向线条来的方向回收一下，这样可使线条的末端含蓄有力。

勾线时行笔要稳，要有节奏感。无论勾勒哪一种线条，在行笔的过程中都要屏住呼吸，行笔不要太快，要一气呵成，这样才能保持线条的圆浑和流畅。

在学习用白描表现对象之前，可先进行一些单纯的线条练习。下面是白描中常见的一些线条表现形式，初学者要反复练习，并注意体会用笔方法和线条表现的要点。

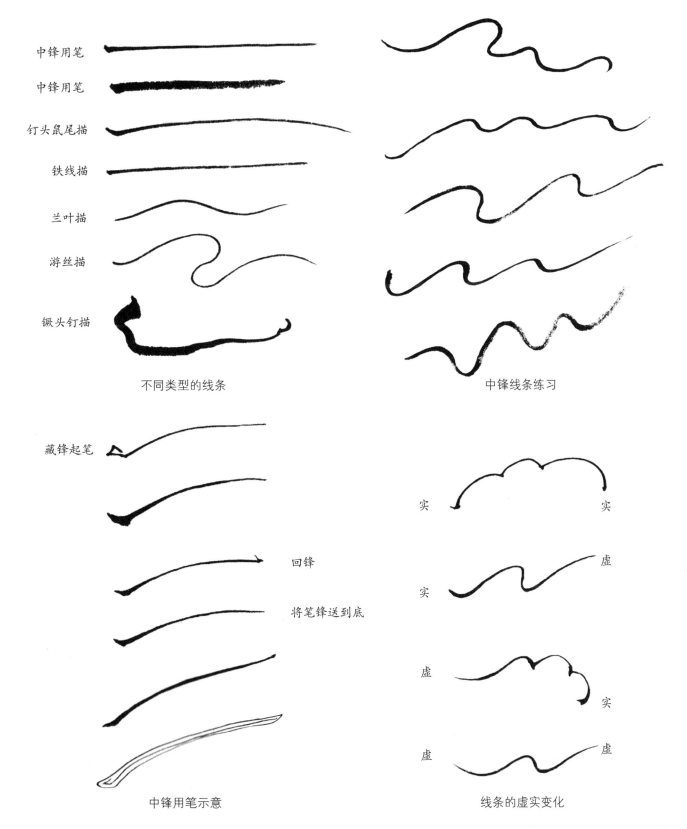

中锋用笔

中锋用笔

钉头鼠尾描

铁线描

兰叶描

游丝描

镢头钉描

不同类型的线条

中锋线条练习

藏锋起笔

回锋

将笔锋送到底

中锋用笔示意

线条的虚实变化

实　　　实

实　　　虚

虚　　　实

虚　　　虚

第二章　白描花卉

一、白描花卉局部练习

每种植物的叶子都不相同，在画叶子的时候，线条要流畅、连贯，要表现出叶子的形态特点、叶脉的走向及叶片的转折、向背变化。

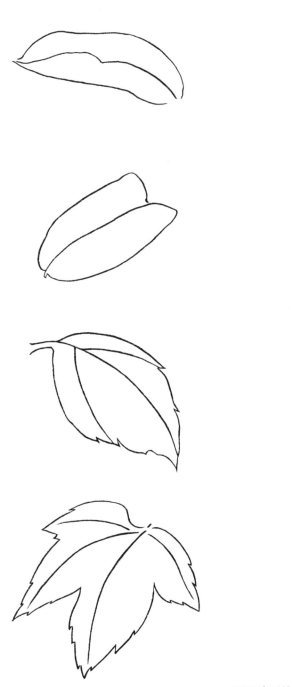

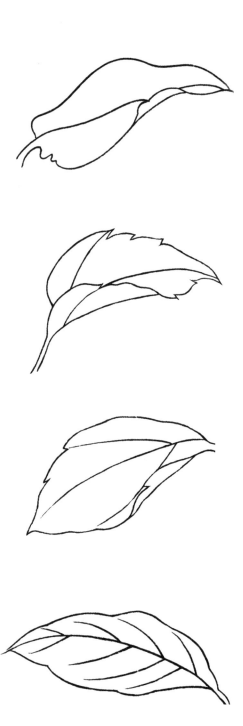

不同叶子的练习

2.花朵的表现

　　花朵的形态各异，在勾勒花朵时，首先要了解花瓣的生长规律和结构特点，以及它与枝叶的联系，同时要注意花枝局部的整体效果。

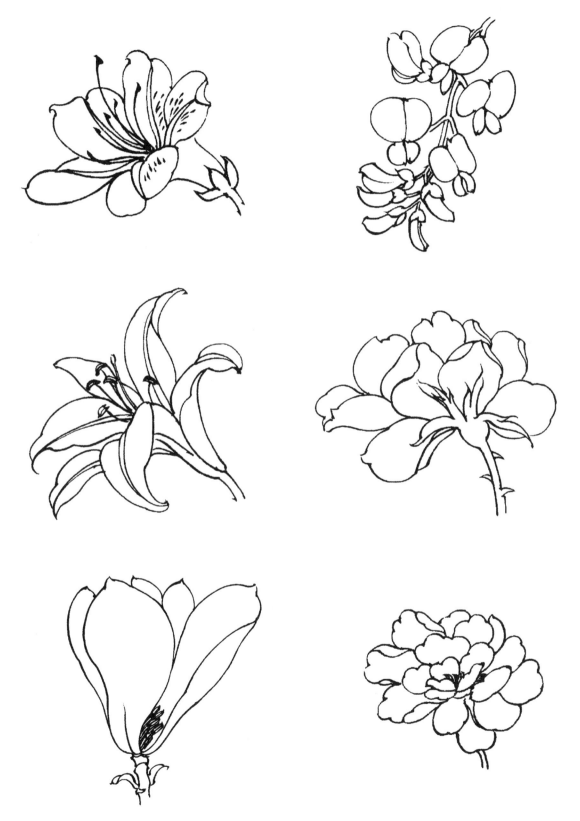

不同花朵的练习

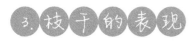

3. 枝干的表现

　　植物的种类不同，其枝干的生长规律、形态特征和外表质感也完全不同。即使是同一种植物，其老干和新枝也有较大的差别。刻画时要通过线条的粗细、曲直，用笔的缓疾、顿挫等变化将各自的形态特征表现出来。

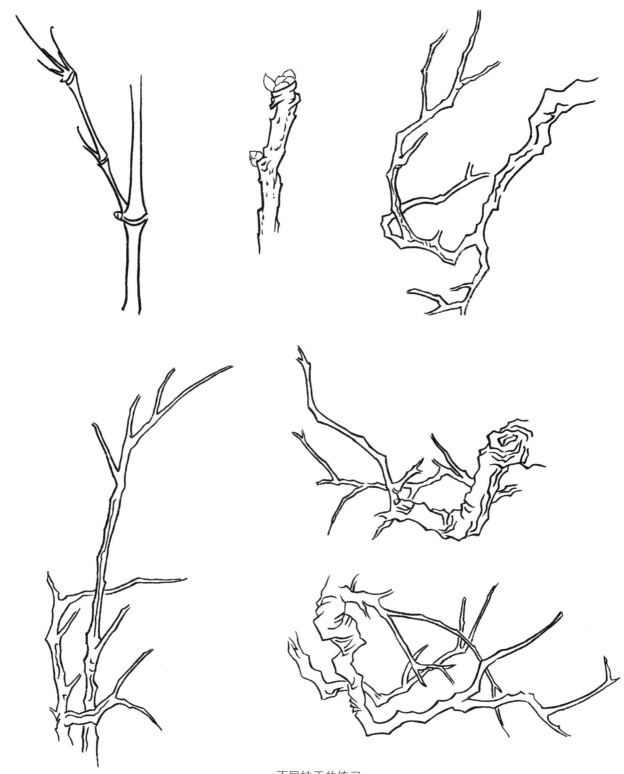

不同枝干的练习

4.花朵及枝叶组合的表现

画花朵及枝叶组合时，要注意花朵及叶子的不同
姿态、不同角度，形态不要雷同。要注意相互间的穿插、
遮挡和空间关系，要有主次之分，要考虑到画面的整
体效果。

花卉及枝叶组合练习

二、白描花卉作画步骤

1.兰花的画法

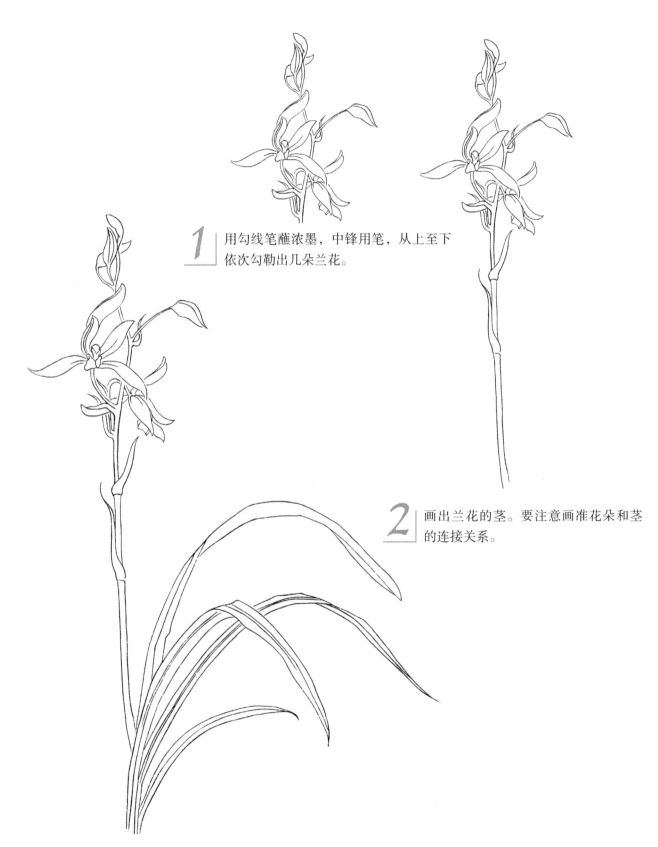

1 用勾线笔蘸浓墨，中锋用笔，从上至下依次勾勒出几朵兰花。

2 画出兰花的茎。要注意画准花朵和茎的连接关系。

3 用长线条画出右侧的几片叶子。要处理好叶子的转折、向背和前后穿插关系。

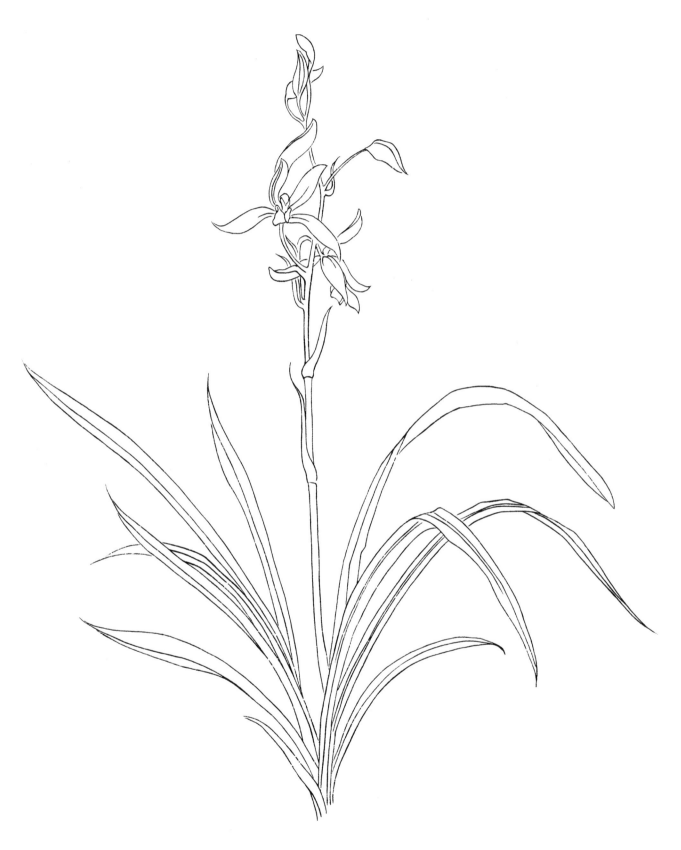

4 最后画出左侧的几片叶子，将兰花画完整。

2. 扶桑的画法

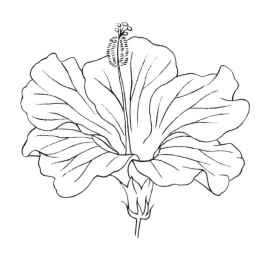

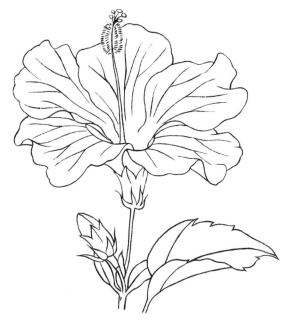

1 用勾线笔蘸稍干一些的浓墨，以中锋线条勾勒出花瓣和花蕊，然后再画出花托。

2 画出花朵下方的花蕾和叶子。画花瓣时要处理好互相间的叠压关系和上面的纹理。

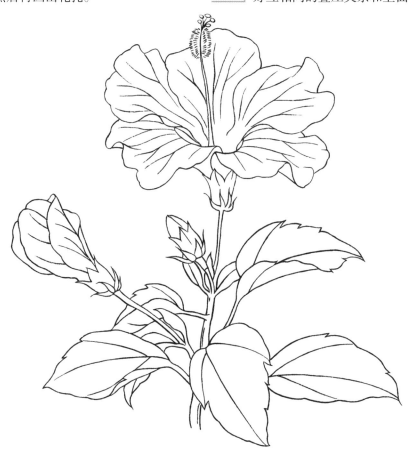

3 从上至下继续勾勒枝干中部的叶子和花蕾，要注意叶子的转折、向背和前后层次关系。

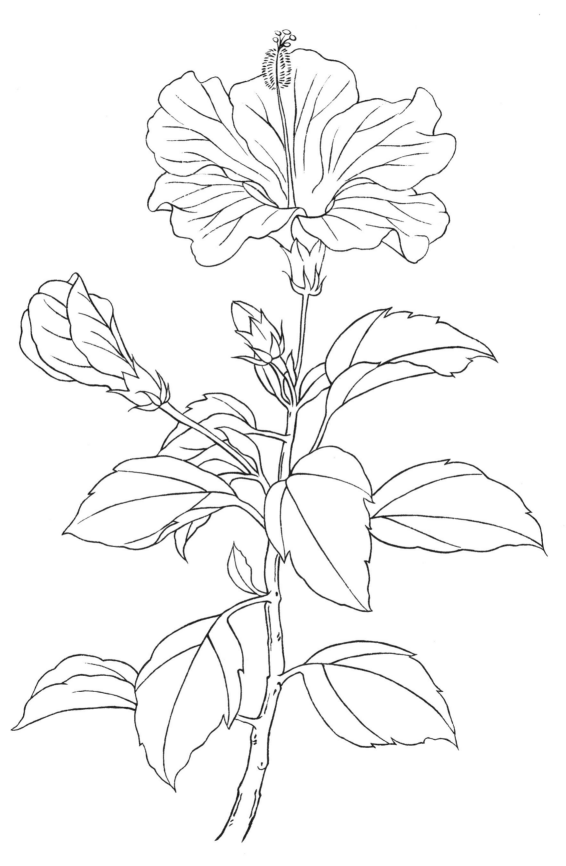

4 最后画出下面的叶子和主枝干。要注意枝干从上至下的粗细变化。

3. 桃花的画法

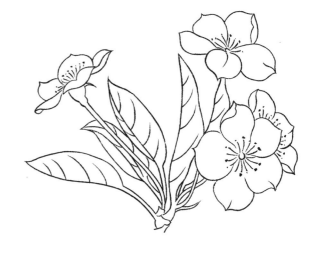

1 枝头右上方盛开的几朵桃花，要注意正、侧角度和前后遮挡关系。

2 画出左边一朵正侧面的桃花，接着再画出几片叶子，线条要画得流畅一些。

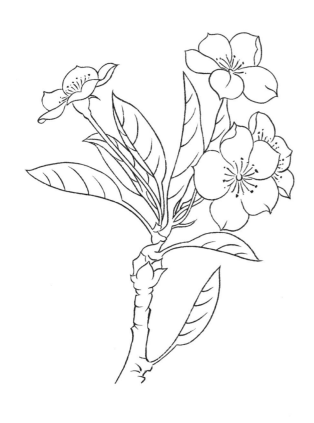

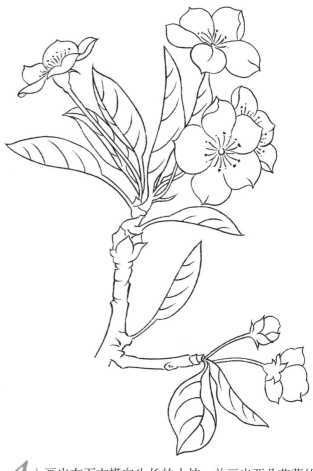

3 画出部分枝干及一片小叶，要表现出枝干和花、叶的不同质感。

4 画出右下方横向生长的小枝，并画出两朵花蕾的两片叶子。

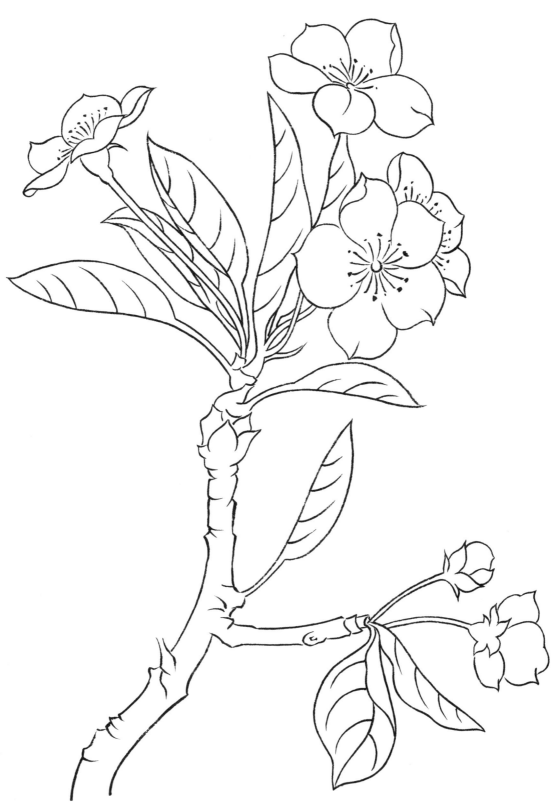

5 | 最后画出最下方向左倾斜的一段枝干，用线应比花、叶的线条稍粗一些。

三、白描花卉表现实例

1. 倒挂金钟

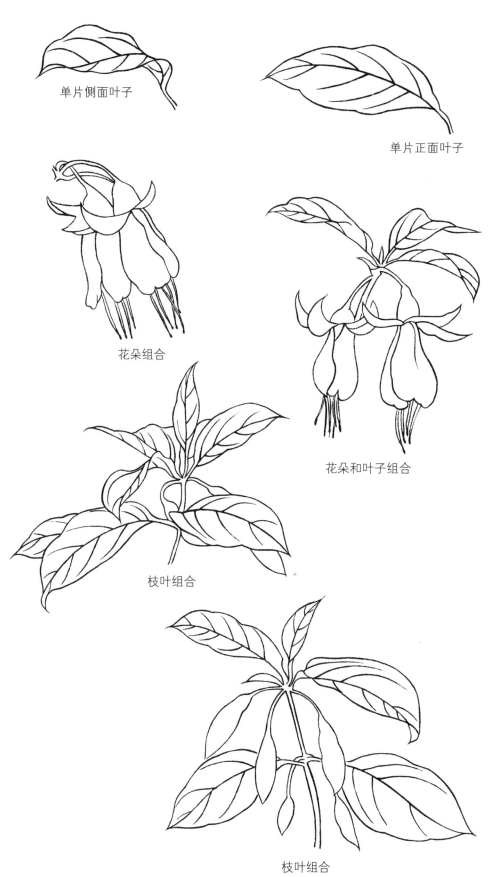

单片侧面叶子

单片正面叶子

花朵组合

花朵和叶子组合

枝叶组合

枝叶组合

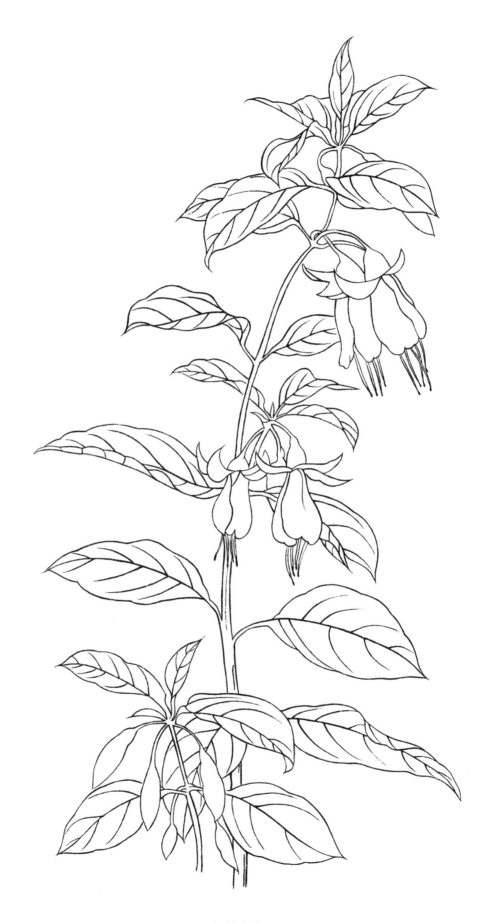

倒挂金钟

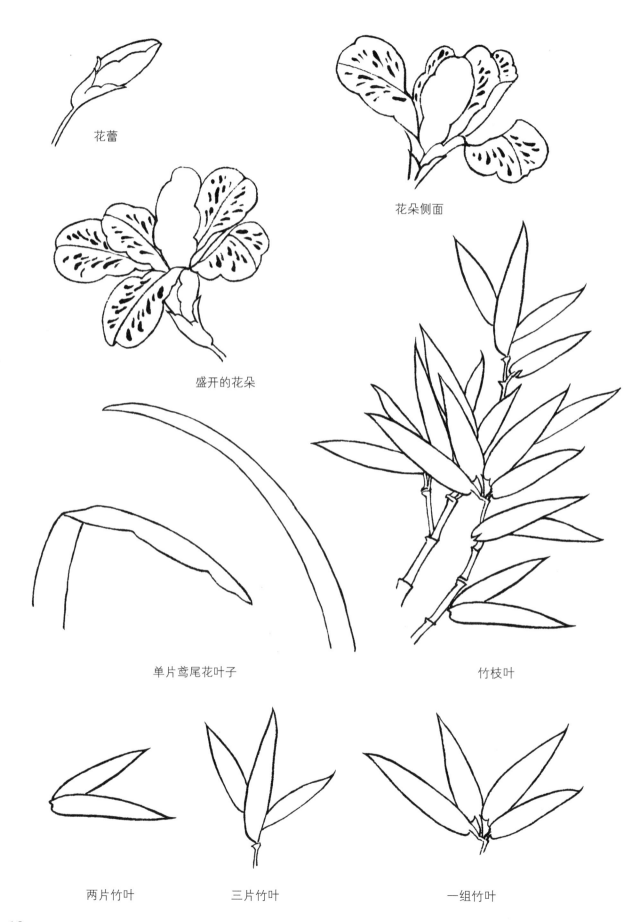

花蕾

花朵侧面

盛开的花朵

单片鸢尾花叶子

竹枝叶

两片竹叶　　　　　三片竹叶　　　　　一组竹叶

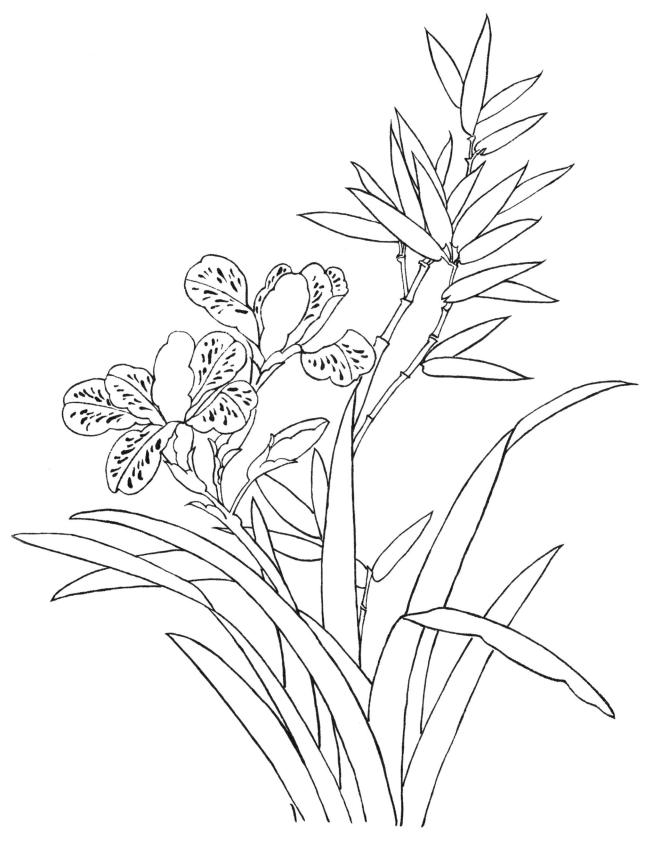

鸢尾花和竹子

3. 芙蓉葵

主枝干

枝干局部

花蕾侧面

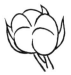

花蕾的形态

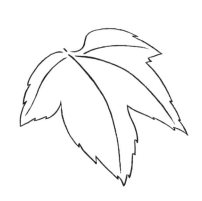

叶子的形态

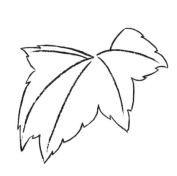

叶子的形态

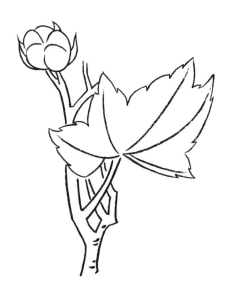

花枝局部

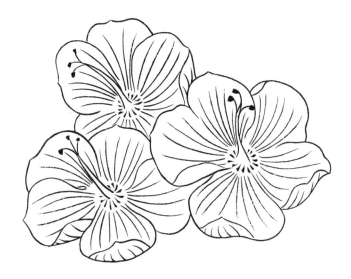

花朵组合

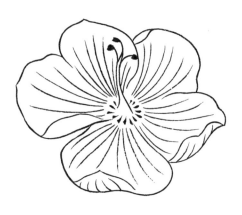

花朵的形态

芙蓉葵

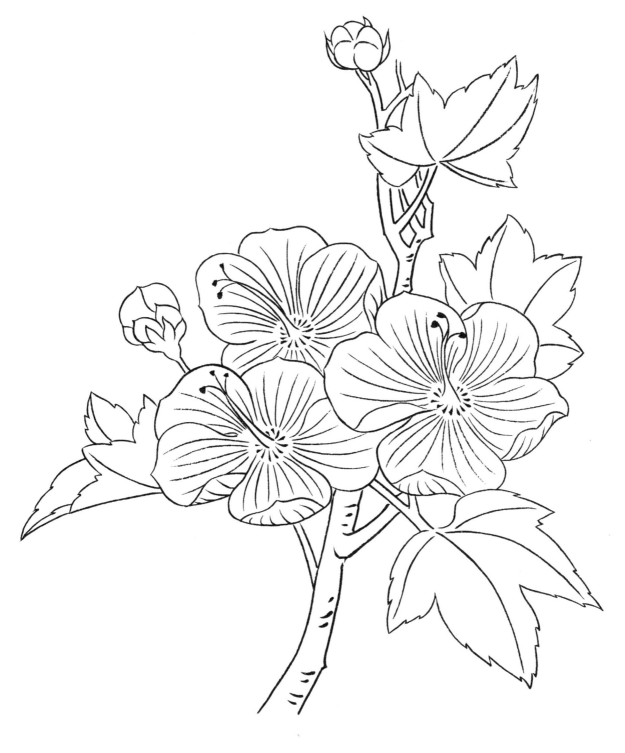

芙蓉葵

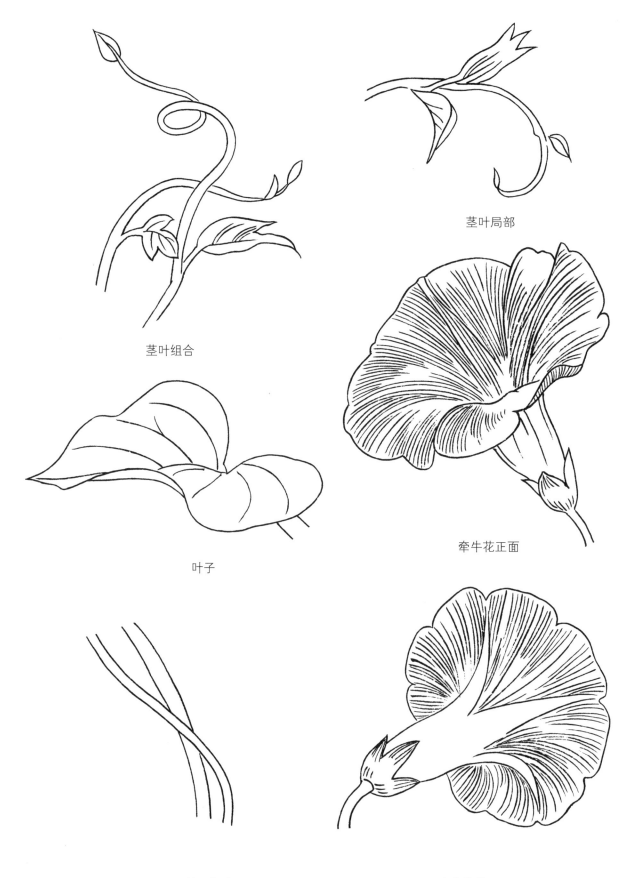

茎叶局部

茎叶组合

叶子

牵牛花正面

枝干组合

牵牛花背面

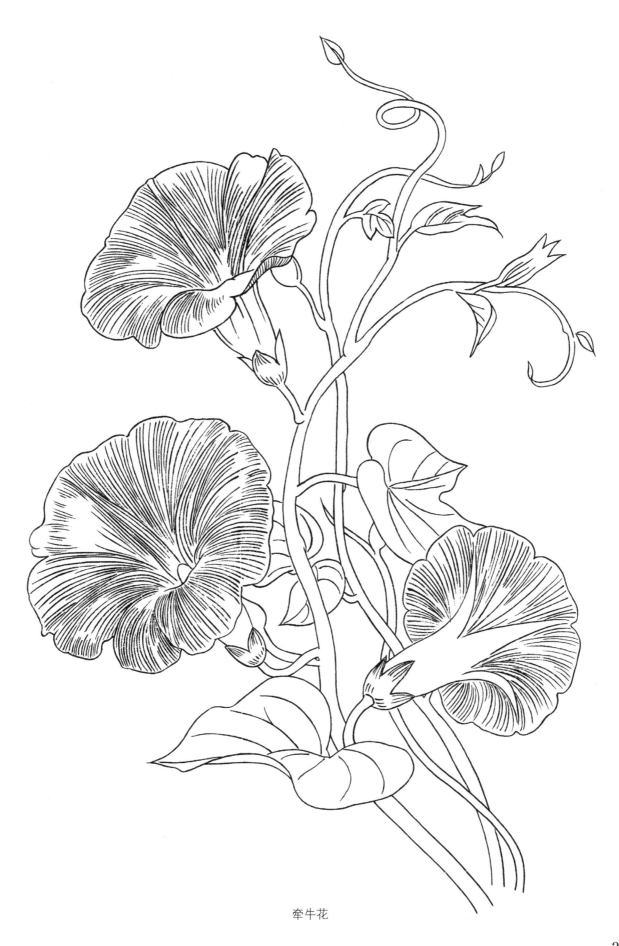

牵牛花

5. 荷花和睡莲

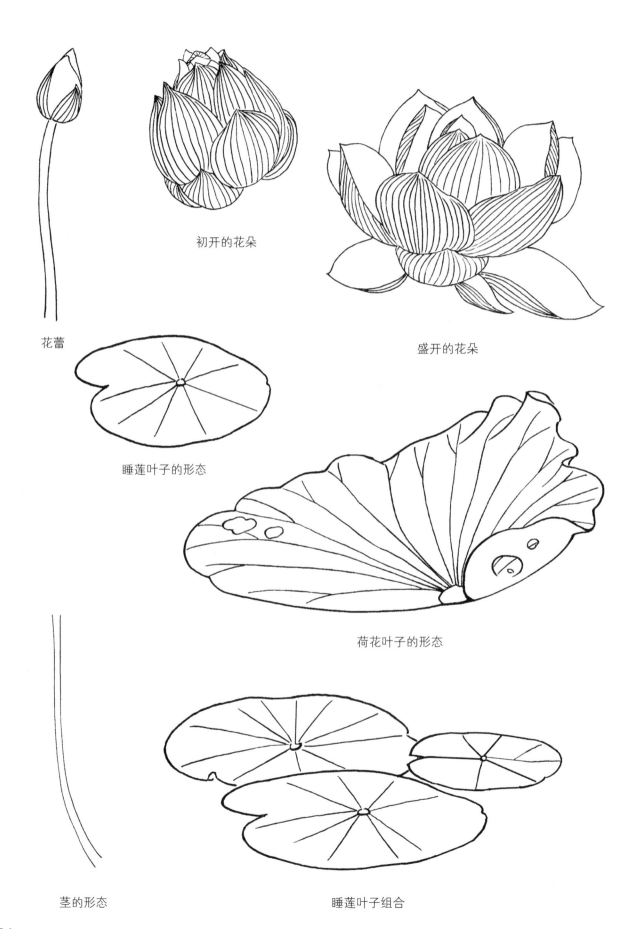

花蕾

初开的花朵

盛开的花朵

睡莲叶子的形态

荷花叶子的形态

茎的形态

睡莲叶子组合

荷花和睡莲

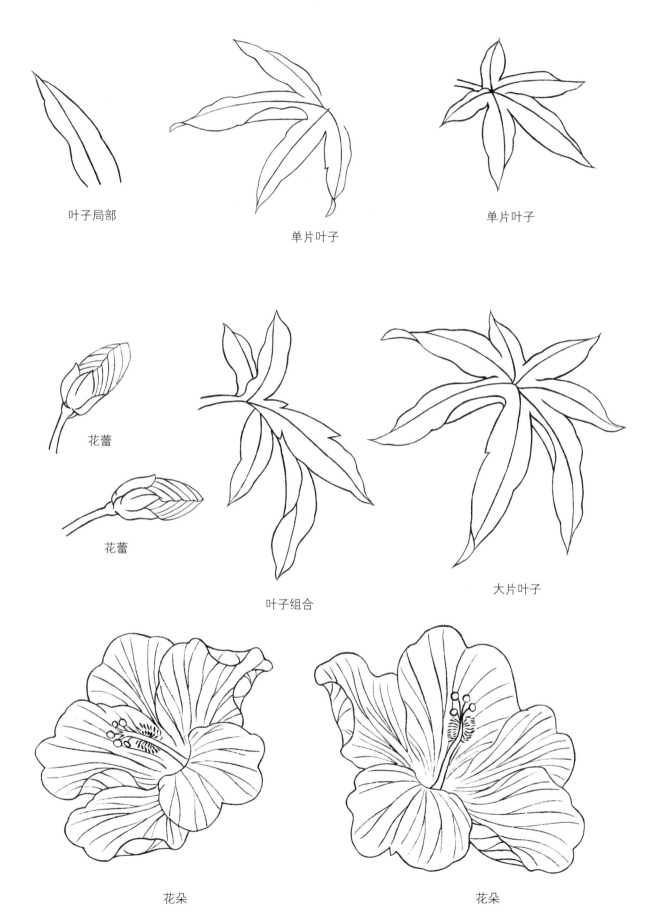

叶子局部

单片叶子

单片叶子

花蕾

花蕾

叶子组合

大片叶子

花朵

花朵

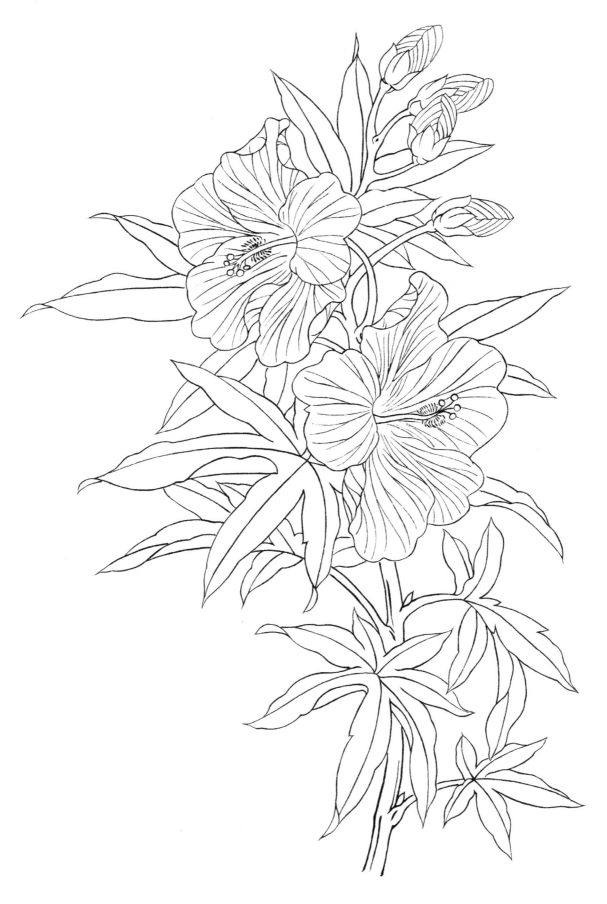

扶桑

叶子局部

单片叶子

叶子侧面

花蕾

花蕾组合

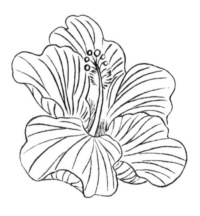

花朵

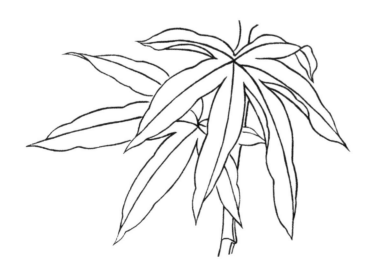

叶子和枝干

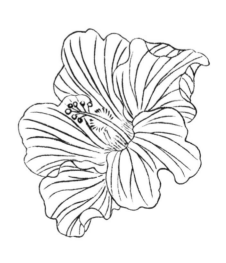

花朵

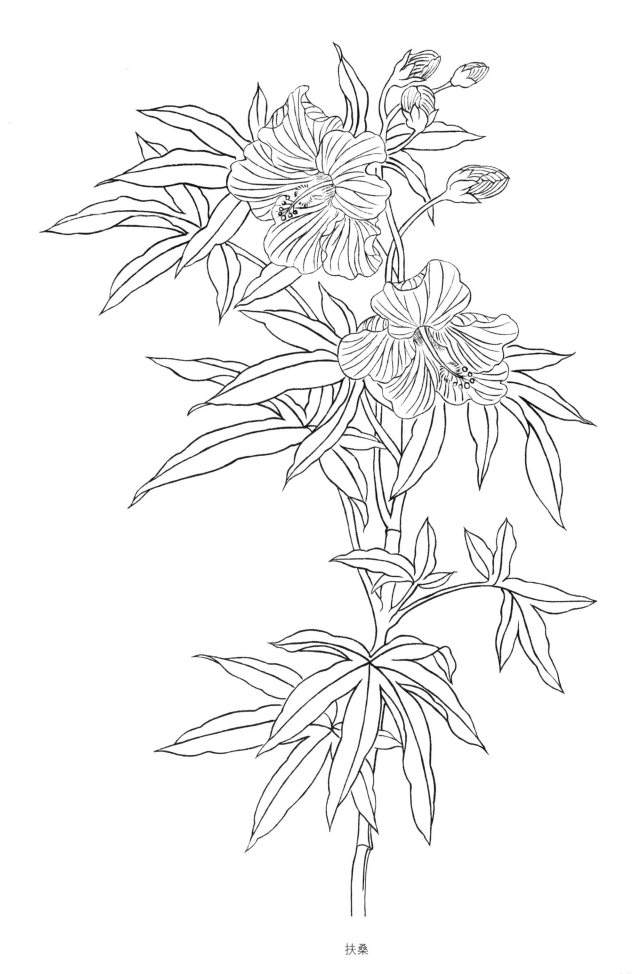

扶桑

8. 箭叶秋葵

不同形态的叶子

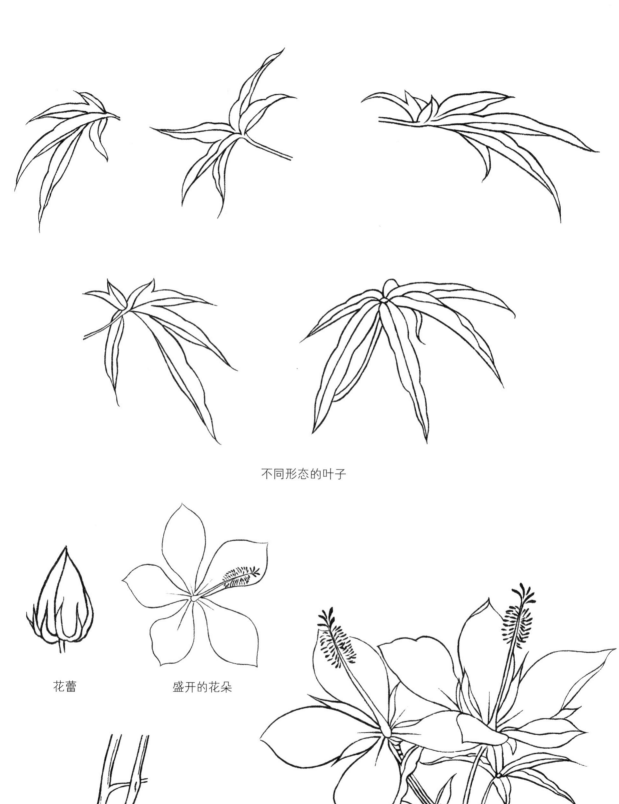

花蕾　　　　　盛开的花朵

枝干组合　　　　　　　　　　　　花朵组合

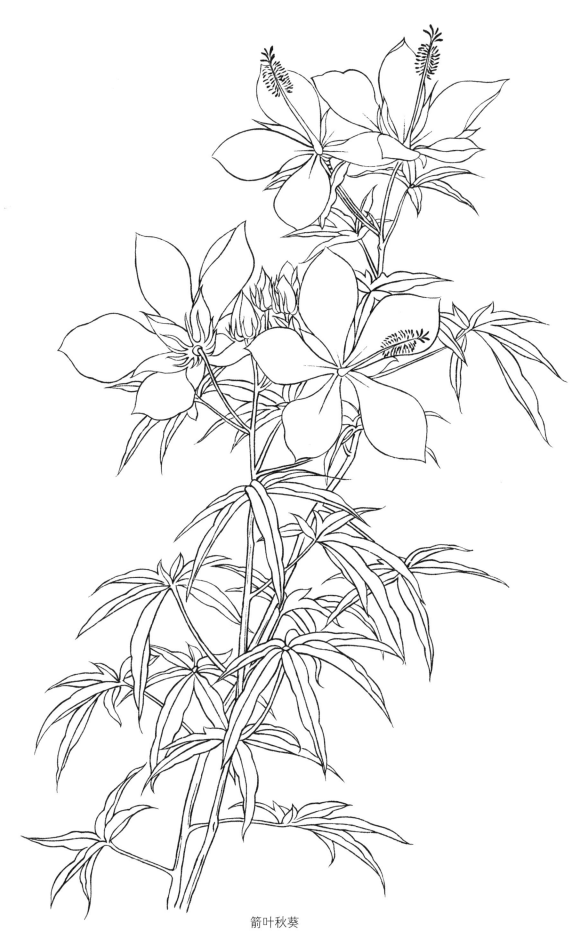

箭叶秋葵

9.美人蕉

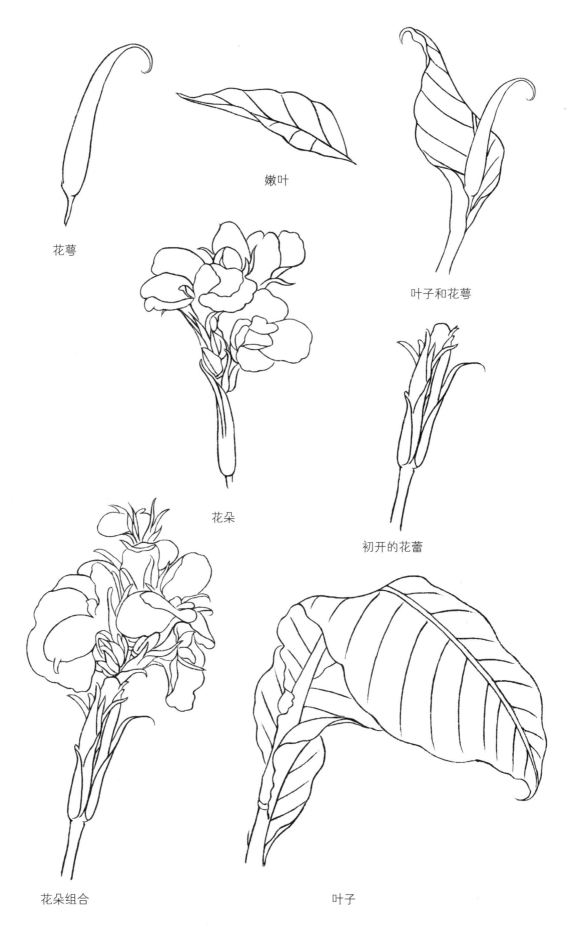

嫩叶

花萼

叶子和花萼

花朵

初开的花蕾

花朵组合

叶子

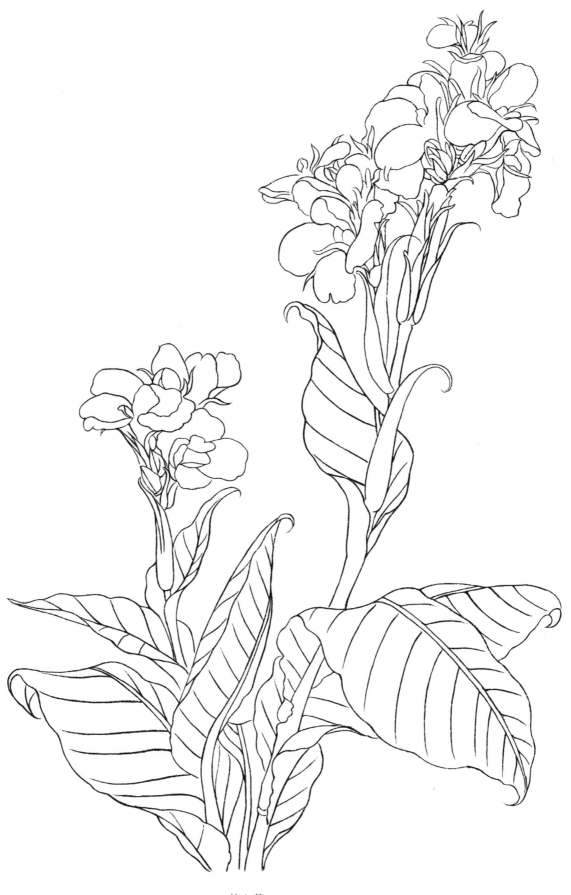

美人蕉

10. 凌宵

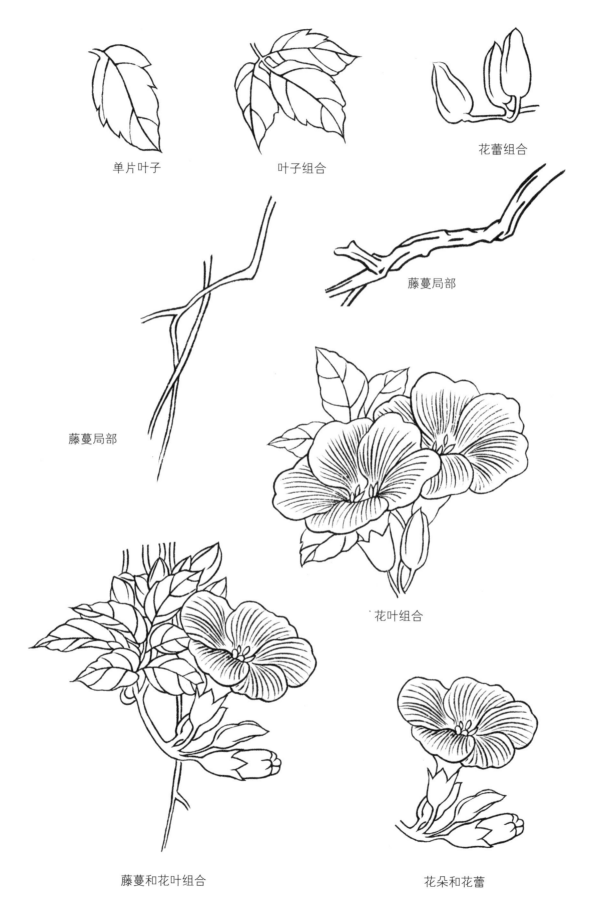

单片叶子

叶子组合

花蕾组合

藤蔓局部

藤蔓局部

花叶组合

藤蔓和花叶组合

花朵和花蕾

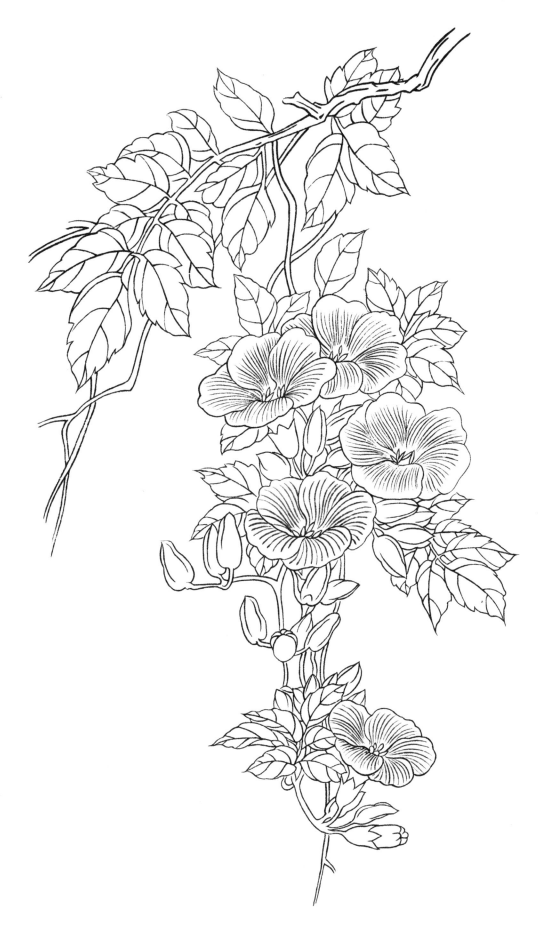

凌霄

11. 黄蜀葵

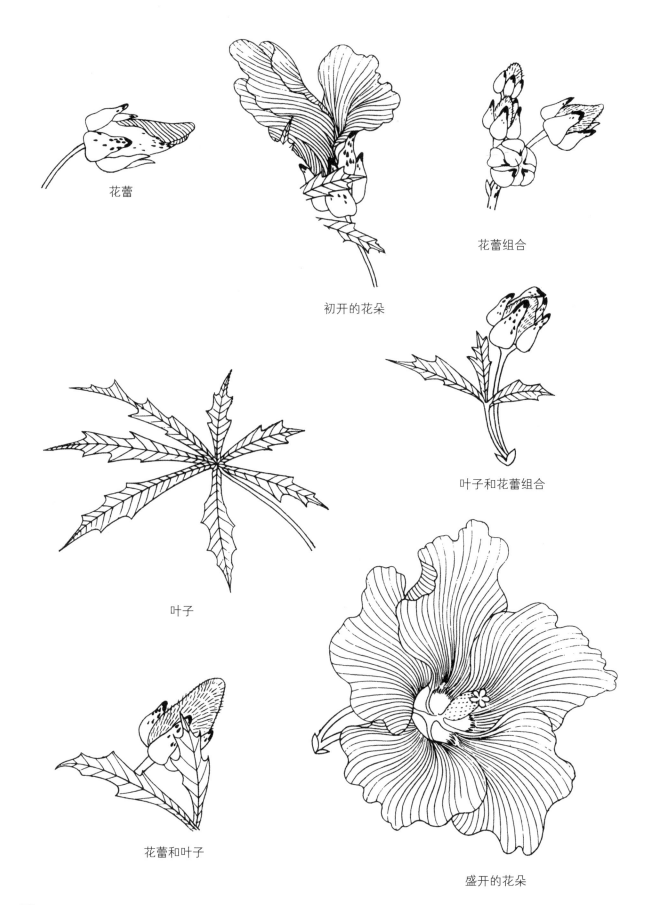

花蕾

花蕾组合

初开的花朵

叶子和花蕾组合

叶子

花蕾和叶子

盛开的花朵

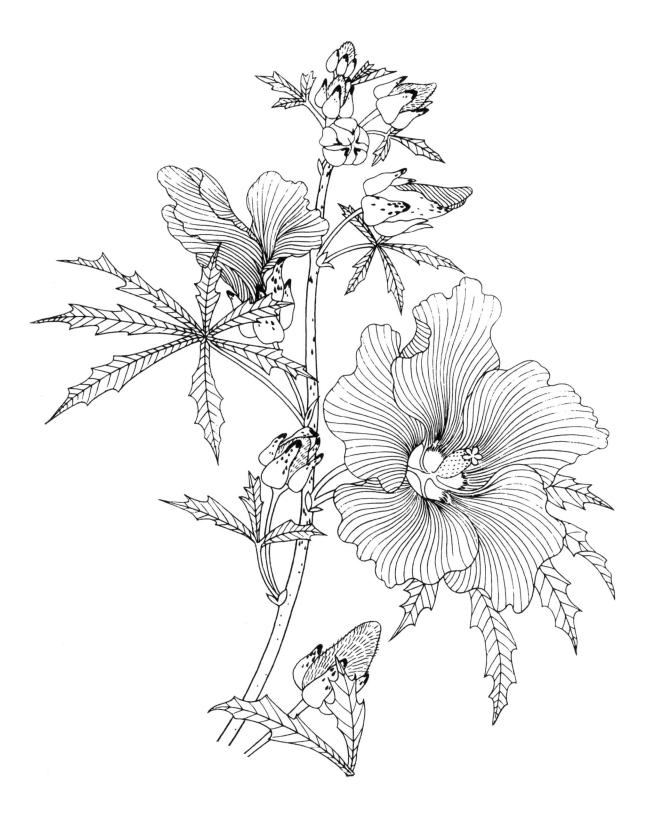

黄蜀葵

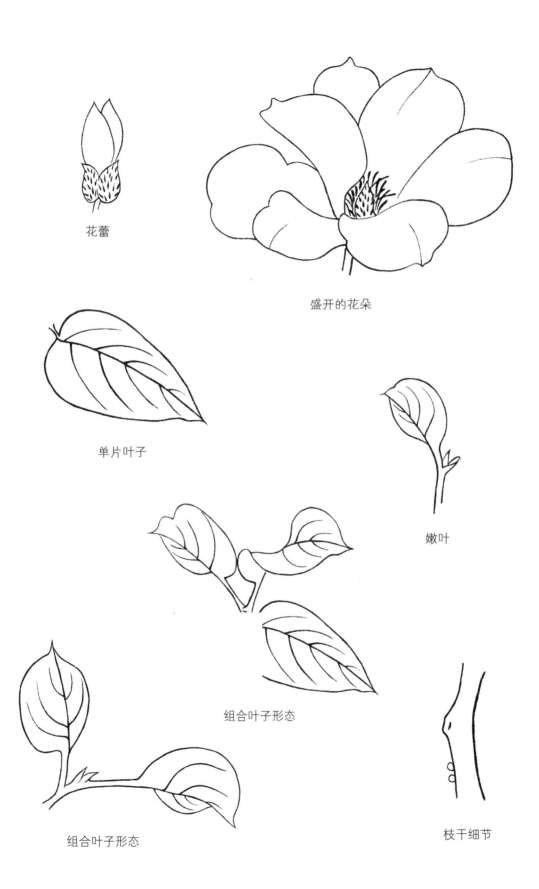

花蕾

盛开的花朵

单片叶子

嫩叶

组合叶子形态

组合叶子形态

枝干细节

木槿

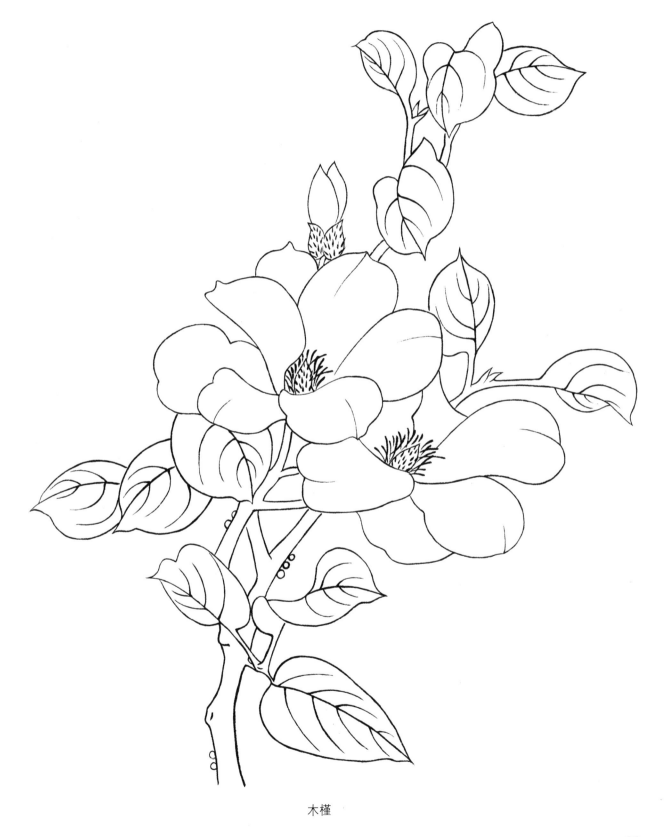

四、白描花卉和鸟、虫、鱼组合作画步骤

1. 桃花和蝴蝶的画法

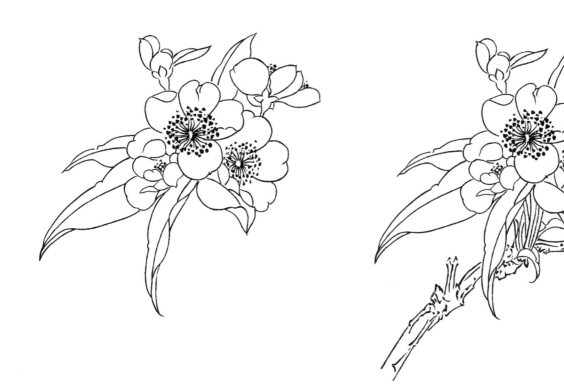

1 先用中锋线条勾勒出不同角度的几朵桃花，然后再画出叶子。

2 画出主枝干，线条要与花叶形成对比。

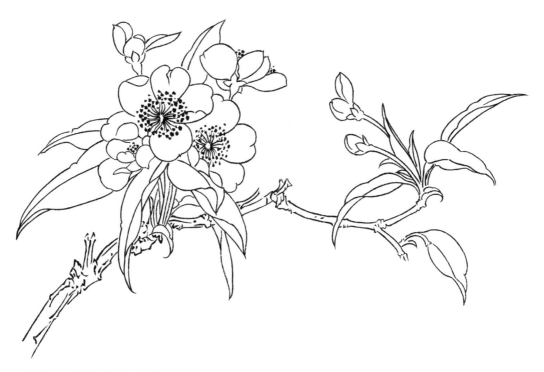

3 画出右侧枝干顶端的嫩枝、花蕾和小叶。

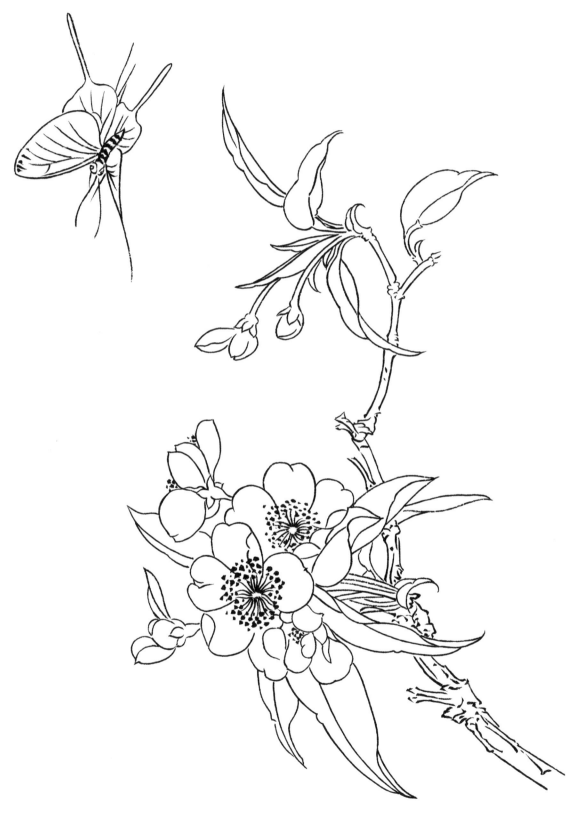

最后在画面的右上角画出蝴蝶。画蝴蝶时线条要更细一些。

4

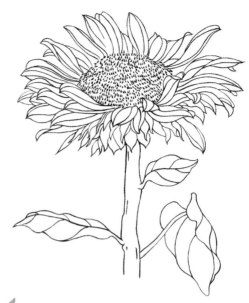

1 先勾勒出向日葵的花瓣，花瓣要有疏密、向背的
变化。

4 画出向日葵茎上面的几片叶子。

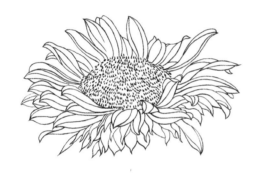

2 接着用密集的点画出向日葵的花蕊。

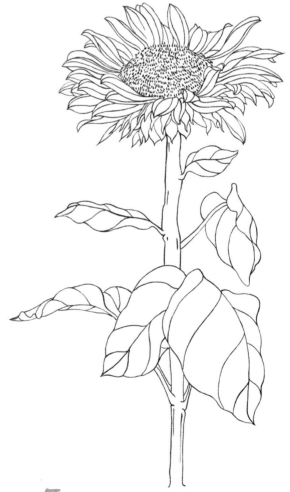

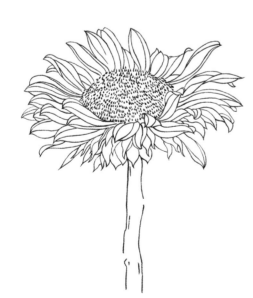

3 画出向日葵茎的上半部分。

5 画出向日葵茎的下半部分和几片大的叶子。

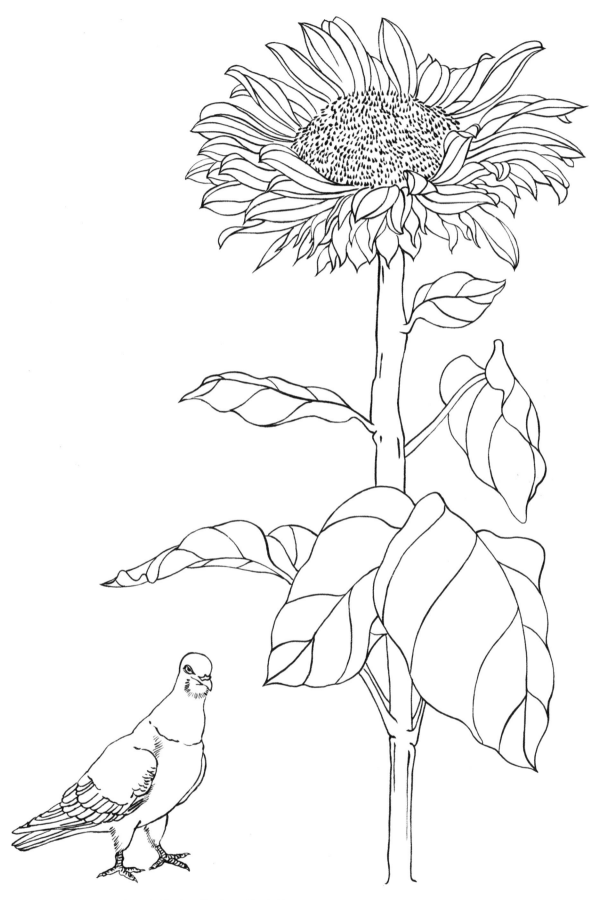

6 最后在向日葵的左下方画出鸽子，使画面更加完整。

五、白描花卉和鸟、虫、鱼组合表现实例

单片叶子

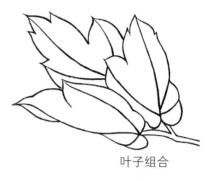

叶子组合

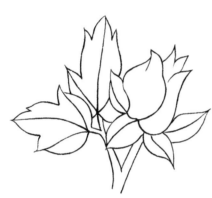

花枝叶组合

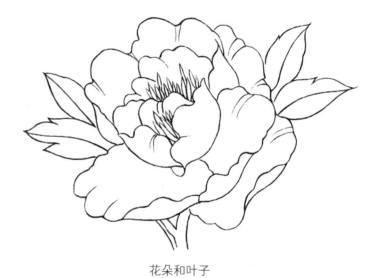

花朵和叶子

蜜蜂

枝干

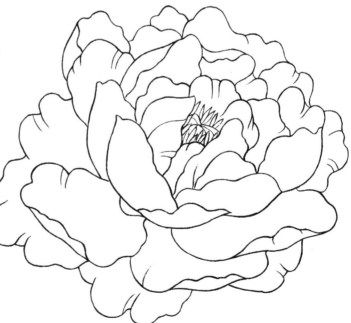

蜜蜂

花朵正面

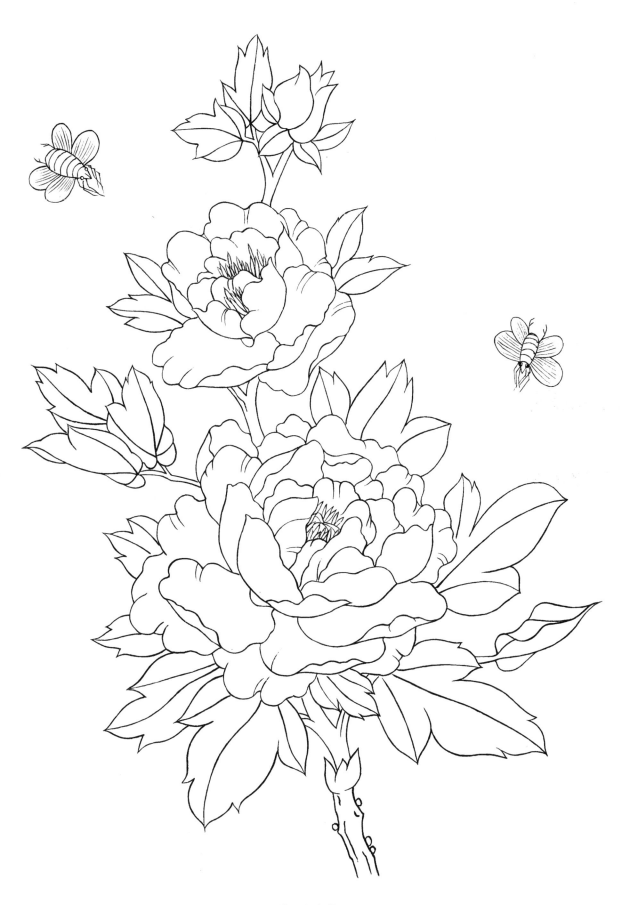

牡丹和蜜蜂

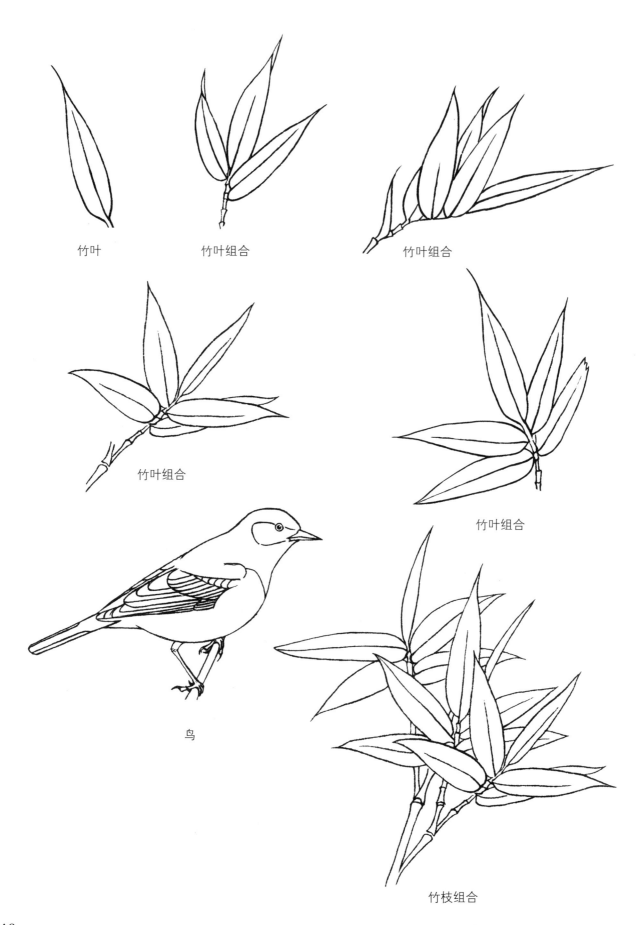

竹叶　　　　　　　竹叶组合　　　　　　　　竹叶组合

竹叶组合

竹叶组合

鸟

竹枝组合

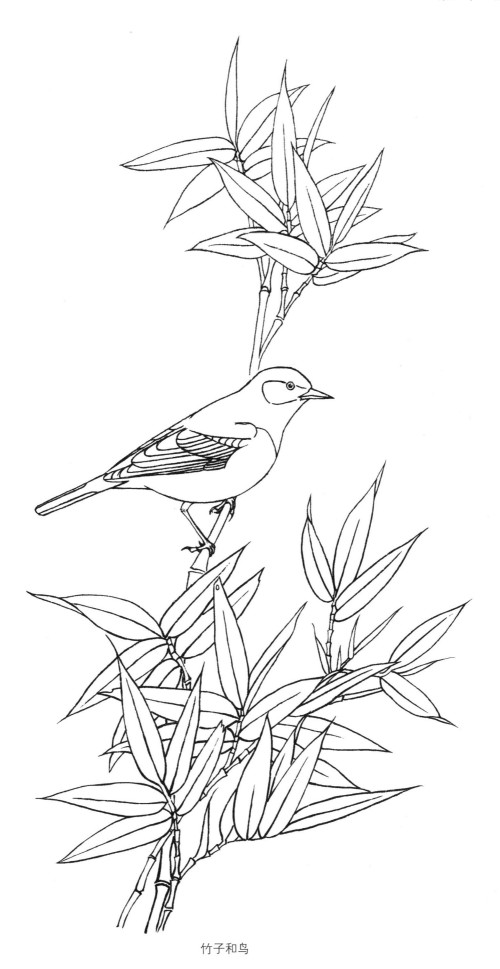

竹子和鸟

小花蕾

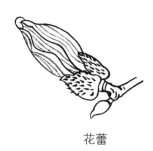

花蕾

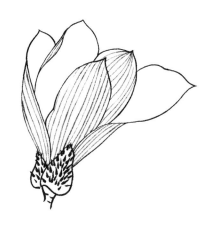

初开的花朵

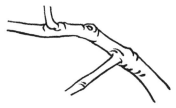

枝干细节

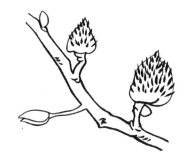

枝干和小花蕾

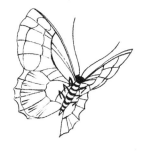

蝴蝶

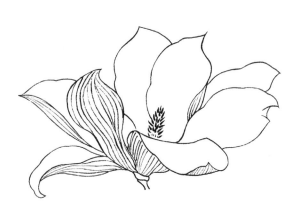

花朵侧面

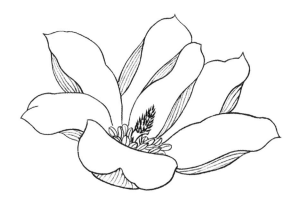

花朵正面

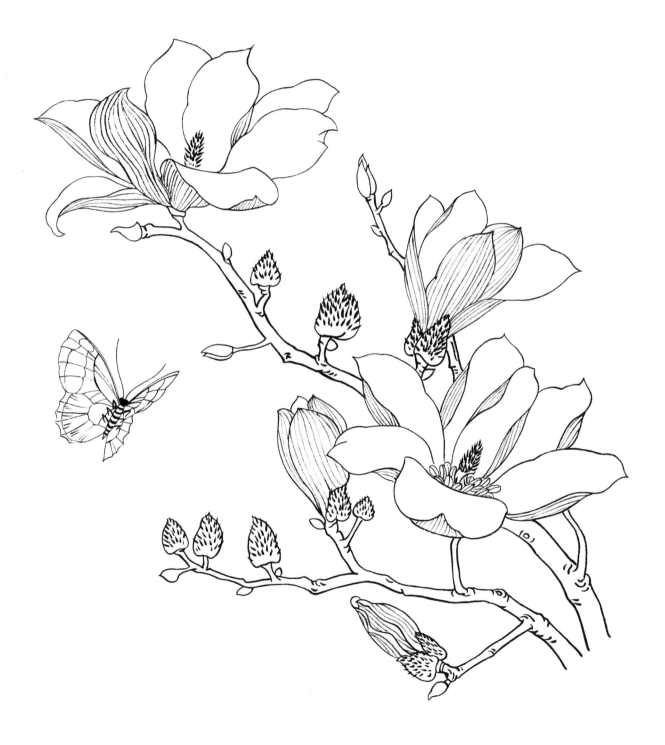

玉兰和蝴蝶

4.花枝和鸟(一)

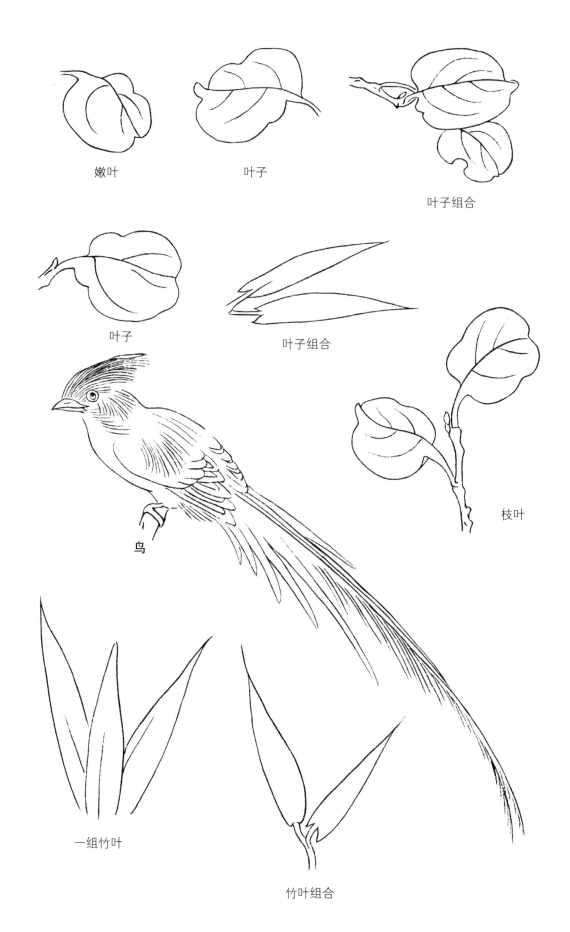

嫩叶

叶子

叶子组合

叶子

叶子组合

枝叶

鸟

一组竹叶

竹叶组合

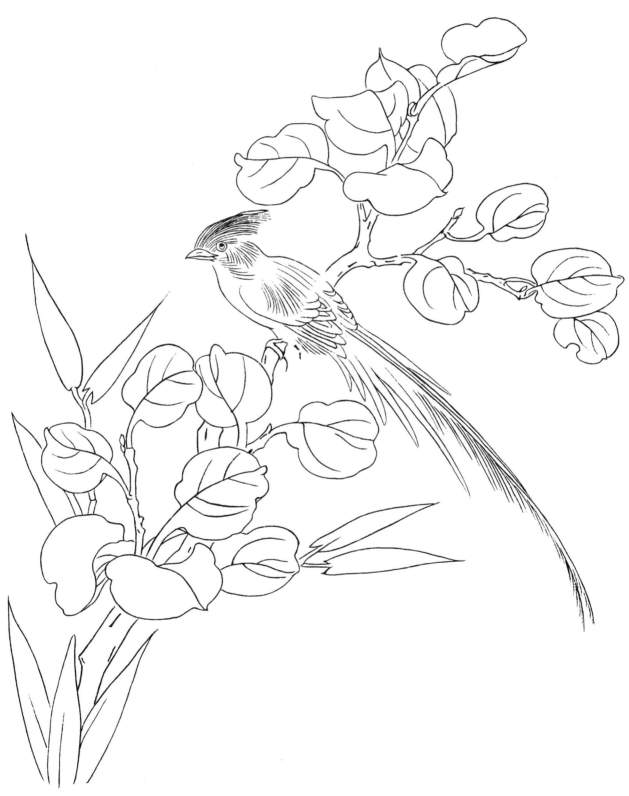

花枝和鸟

5. 花枝和鸟(二)

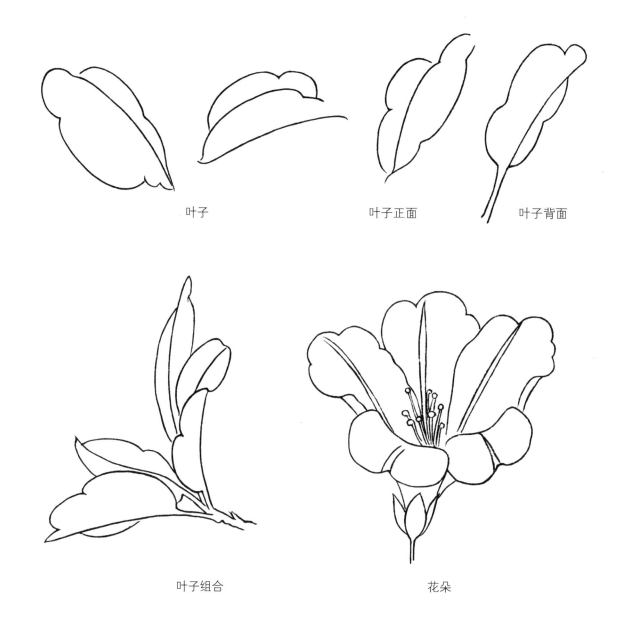

叶子　　　　　　　　叶子正面　　　　　　　叶子背面

叶子组合　　　　　　　　花朵

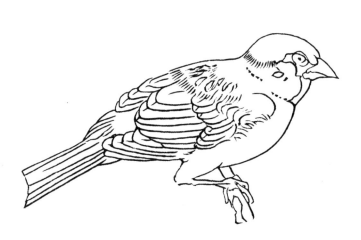

鸟

枝干局部

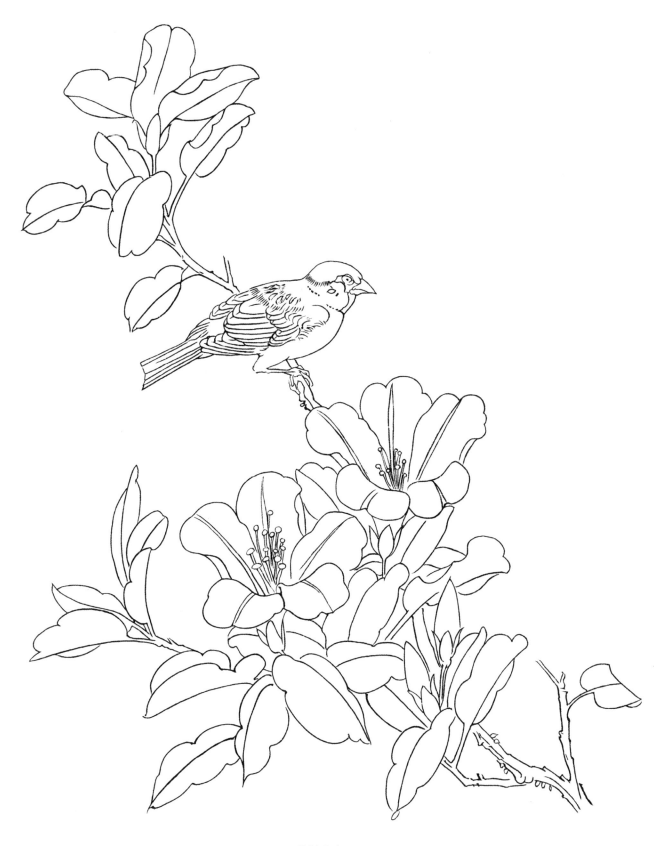

花枝和鸟

6. 桃花和蝴蝶 (一)

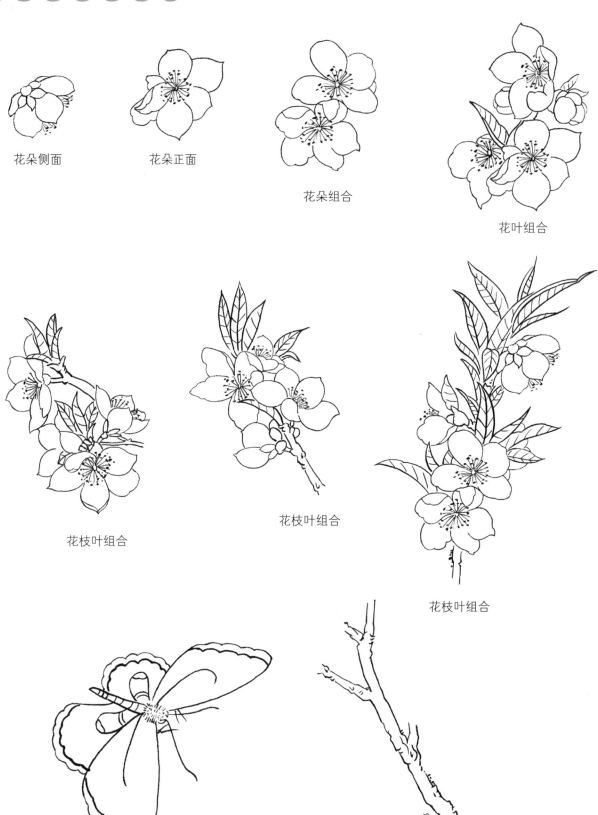

花朵侧面

花朵正面

花朵组合

花叶组合

花枝叶组合

花枝叶组合

花枝叶组合

蝴蝶

枝干的形态

桃花和蝴蝶

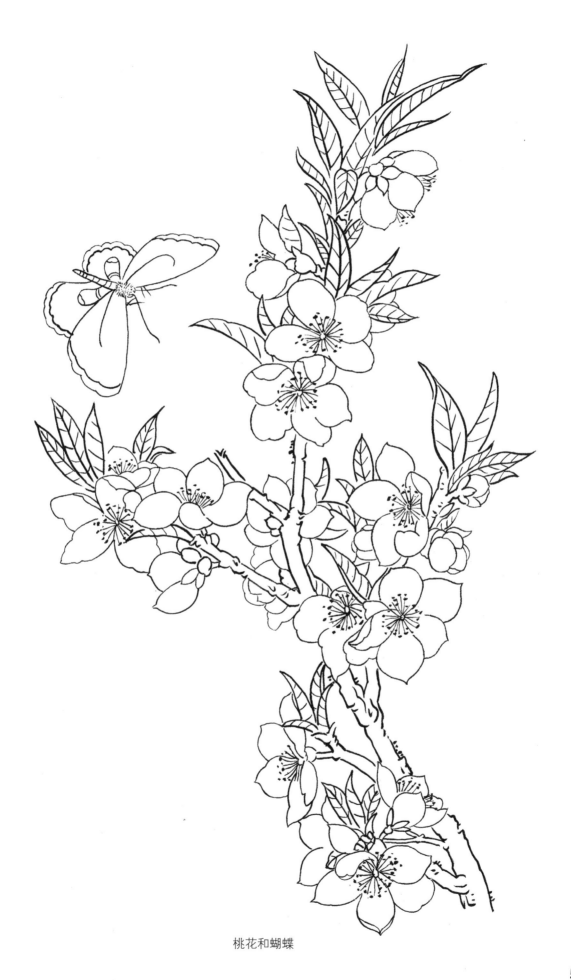

桃花和蝴蝶

7. 桃花和蝴蝶 (二)

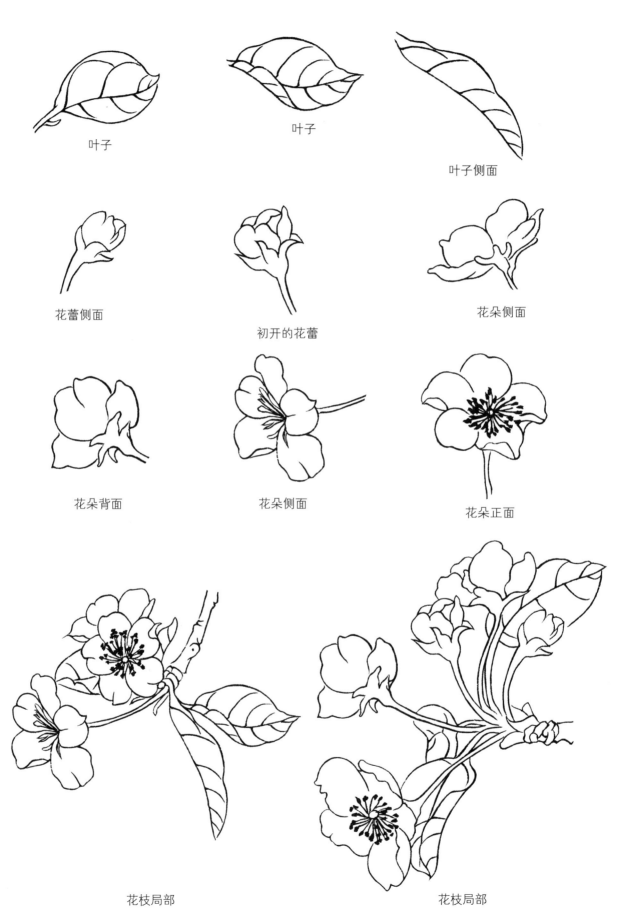

叶子

叶子

叶子侧面

花蕾侧面

初开的花蕾

花朵侧面

花朵背面

花朵侧面

花朵正面

花枝局部

花枝局部

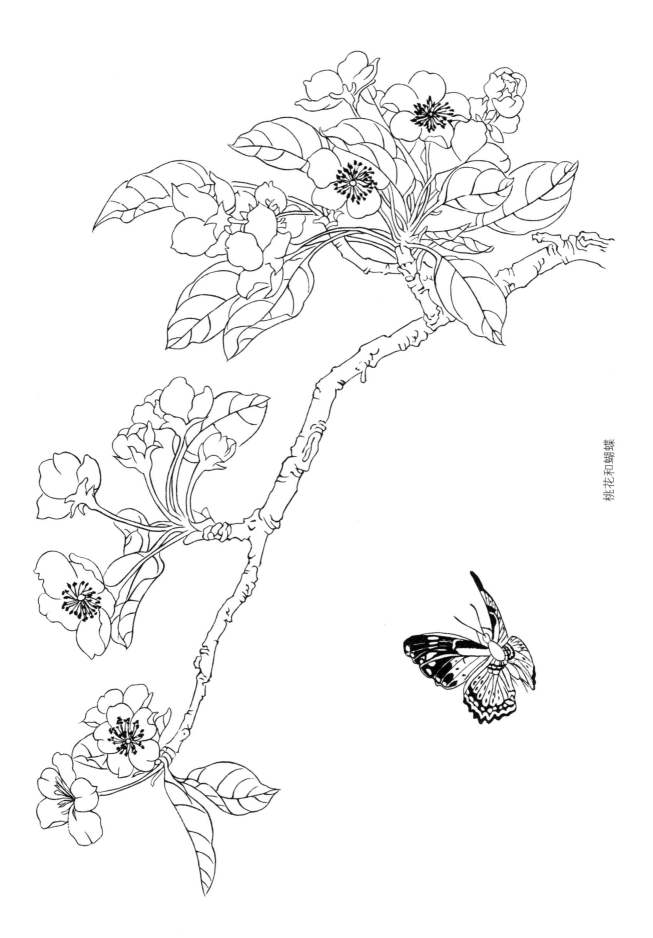

桃花和蝴蝶

8. 海棠、竹子和蜜蜂

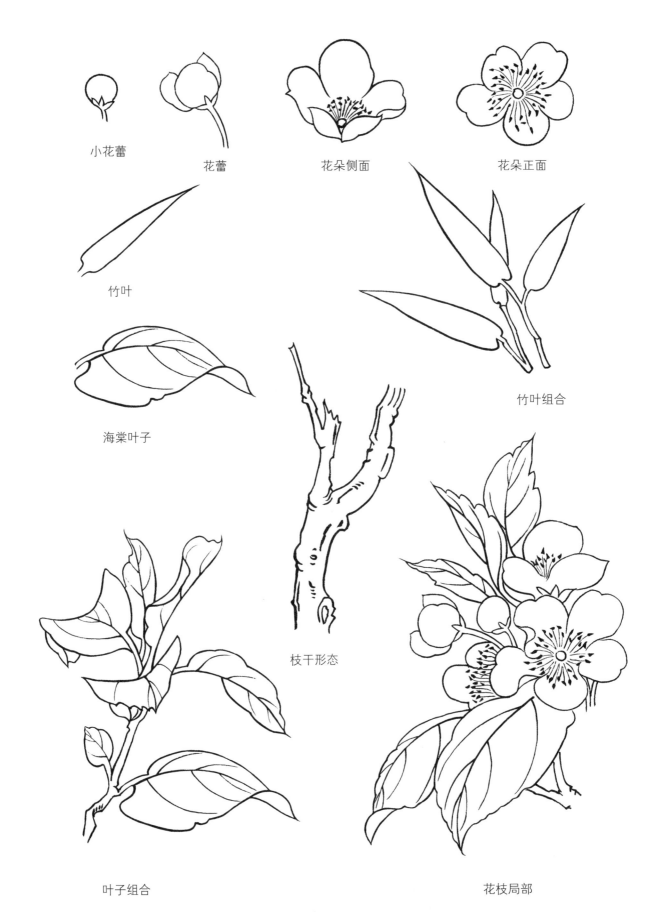

小花蕾

花蕾

花朵侧面

花朵正面

竹叶

竹叶组合

海棠叶子

枝干形态

叶子组合

花枝局部

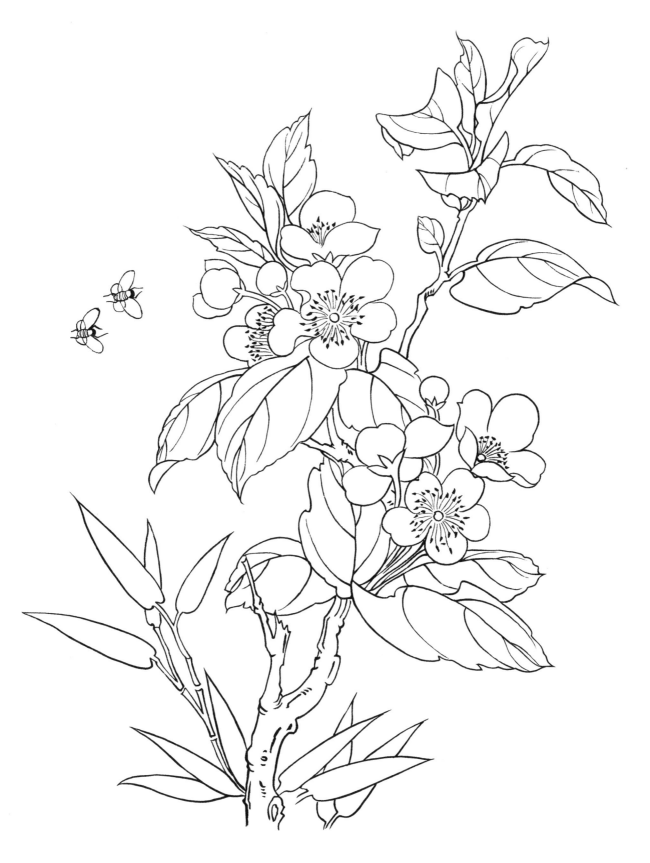

海棠、竹子和蜜蜂

9.吊兰和蜻蜓

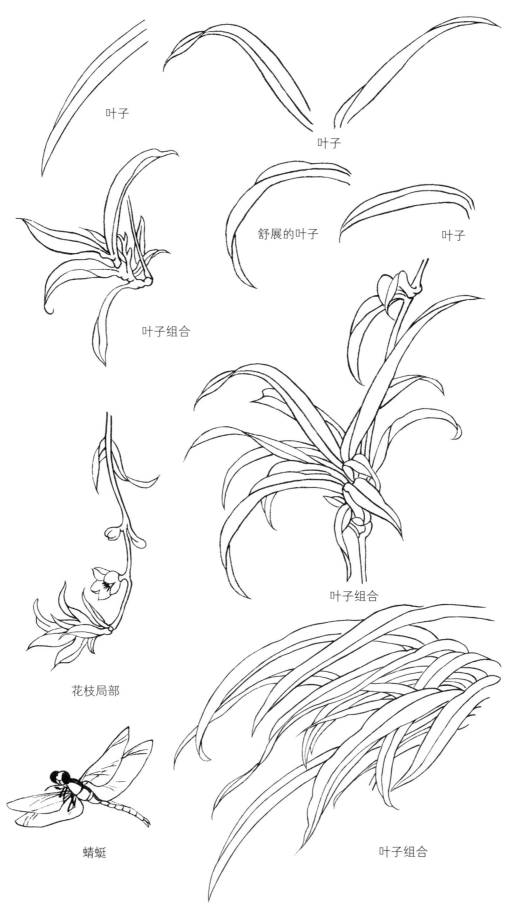

叶子

叶子

舒展的叶子

叶子

叶子组合

叶子组合

花枝局部

蜻蜓

叶子组合

吊兰和蜻蜓

10. 花枝和蝴蝶（一）

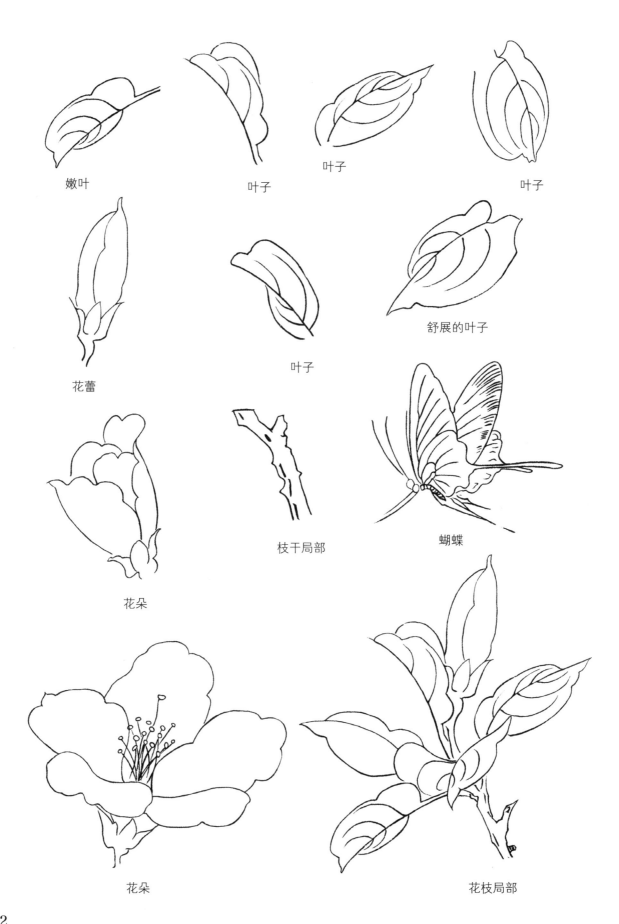

嫩叶

叶子

叶子

叶子

花蕾

叶子

舒展的叶子

花朵

枝干局部

蝴蝶

花朵

花枝局部

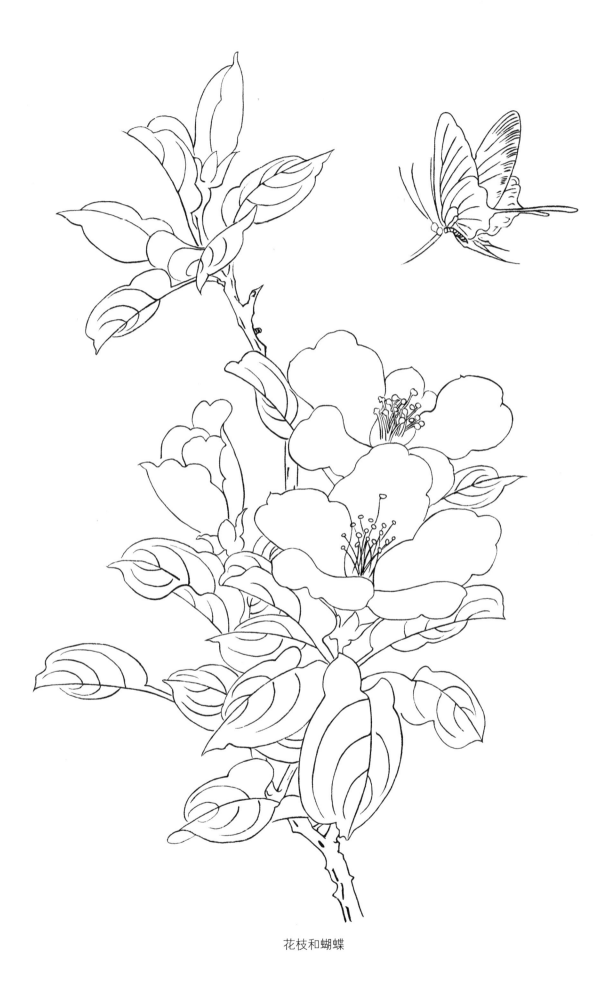

花枝和蝴蝶

11. 花枝和蝴蝶（二）

叶子

花朵侧面

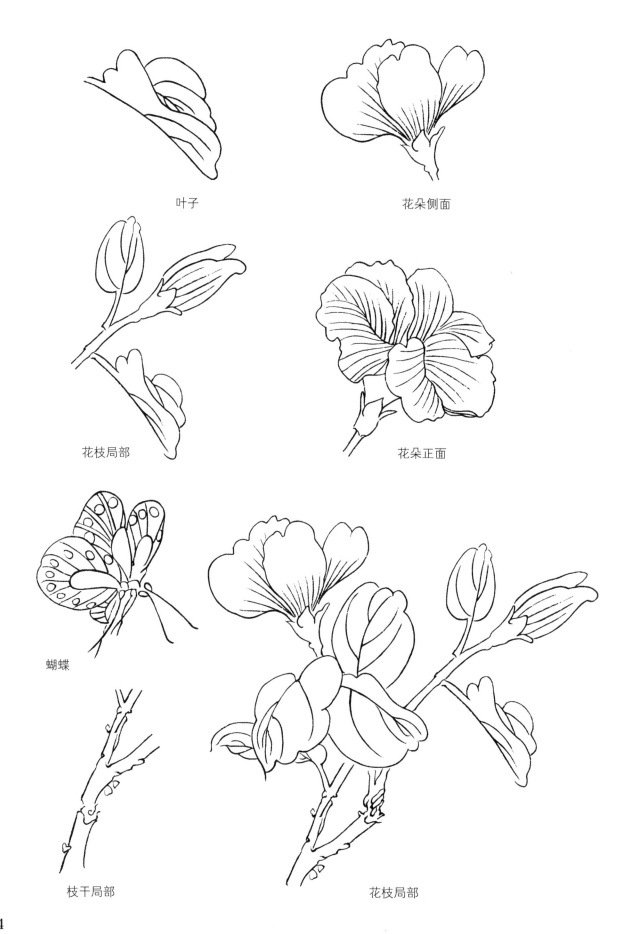

花枝局部

花朵正面

蝴蝶

枝干局部

花枝局部

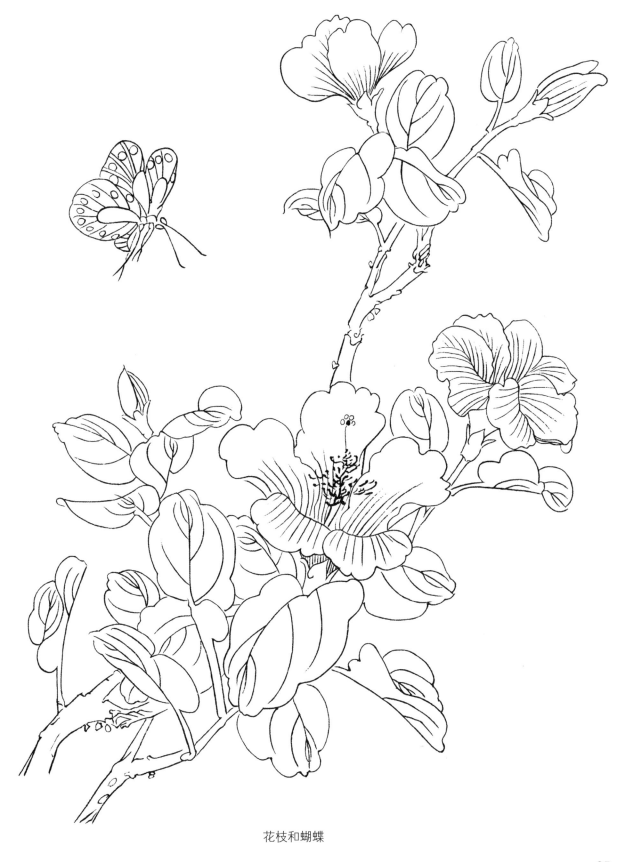

花枝和蝴蝶

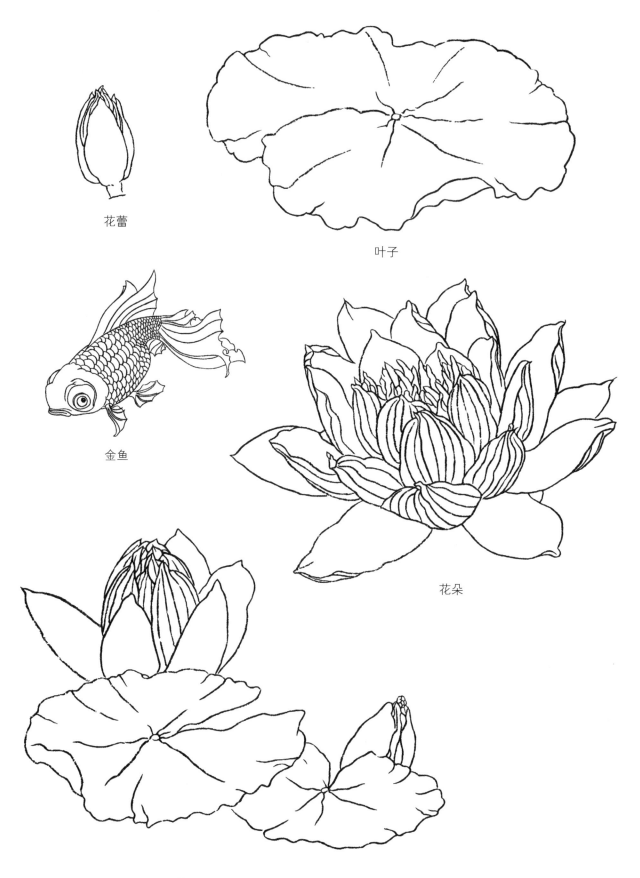

花蕾

叶子

金鱼

花朵

花和叶组合

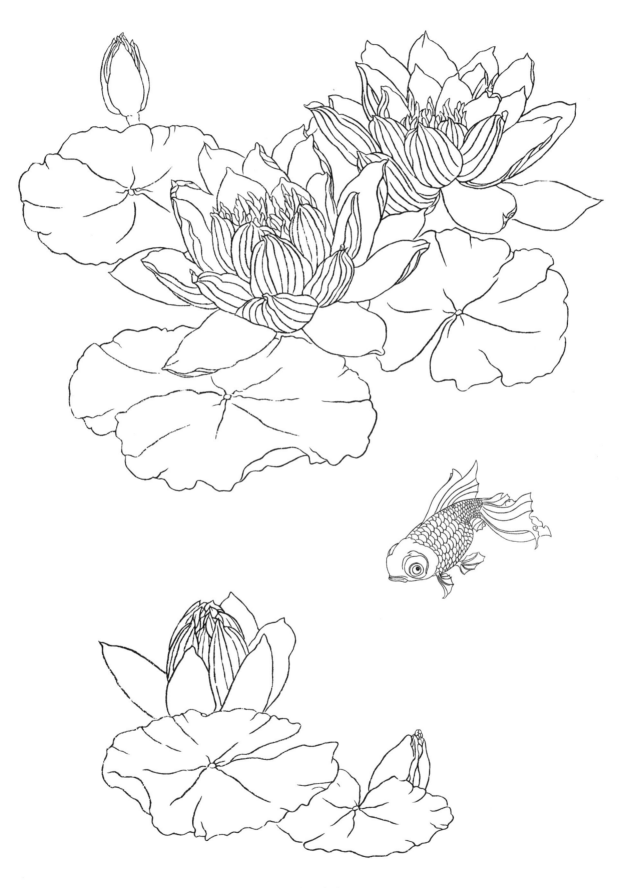

睡莲和金鱼

花蕾

花朵背面

莲蓬

水苔

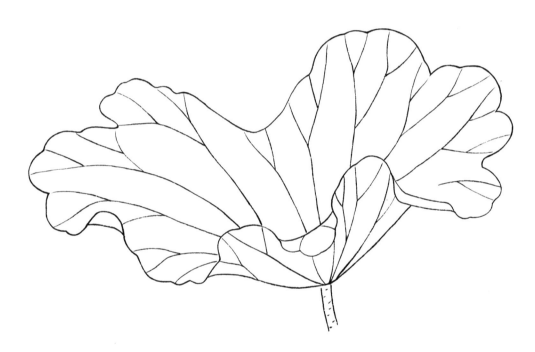
荷叶

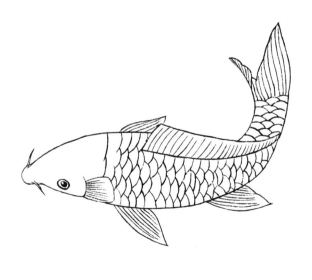
鲤鱼

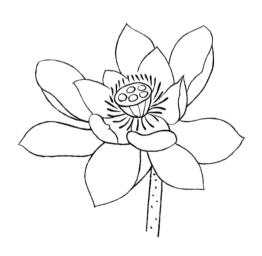
荷花

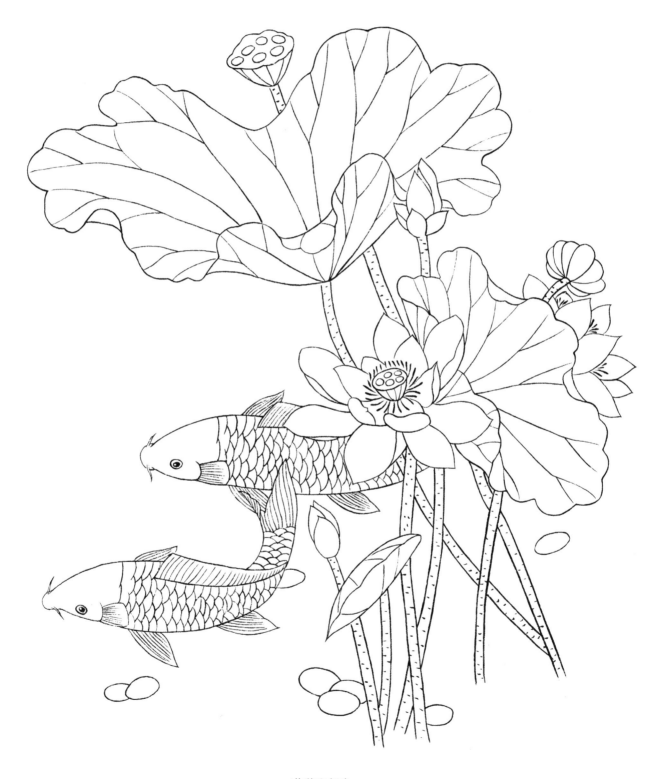

荷花和鲤鱼

14.玉兰和鸟

主枝干

枝干局部

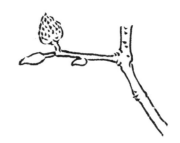

细枝和花蕾

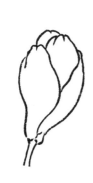

花蕾的形态

花蕾组合

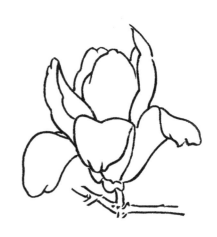

花朵的形态

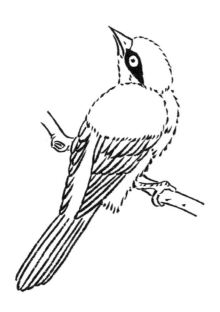

鸟和枝干

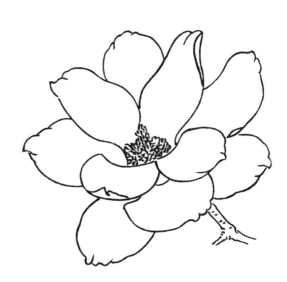

盛开的花朵

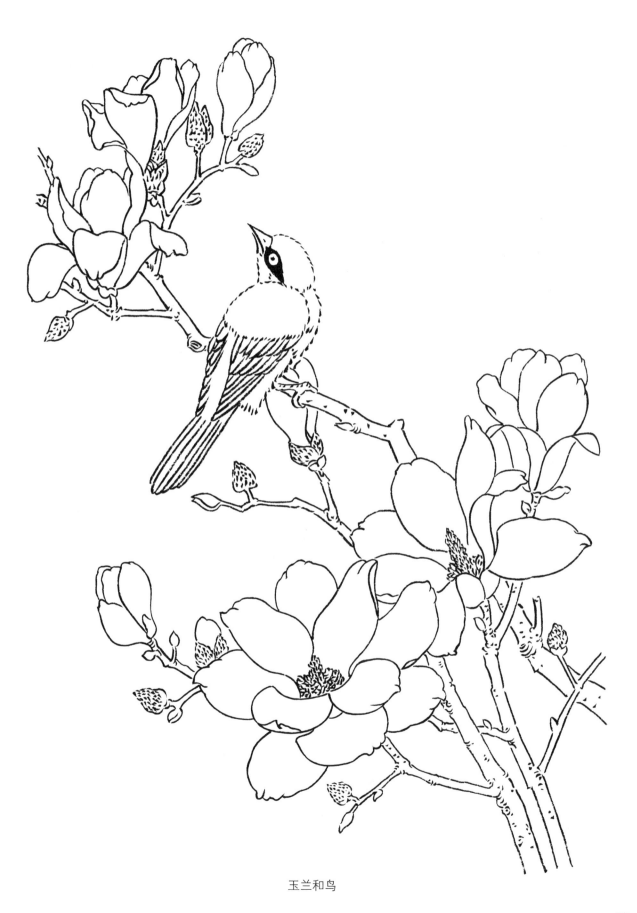

玉兰和鸟

15. 桃花和鸟

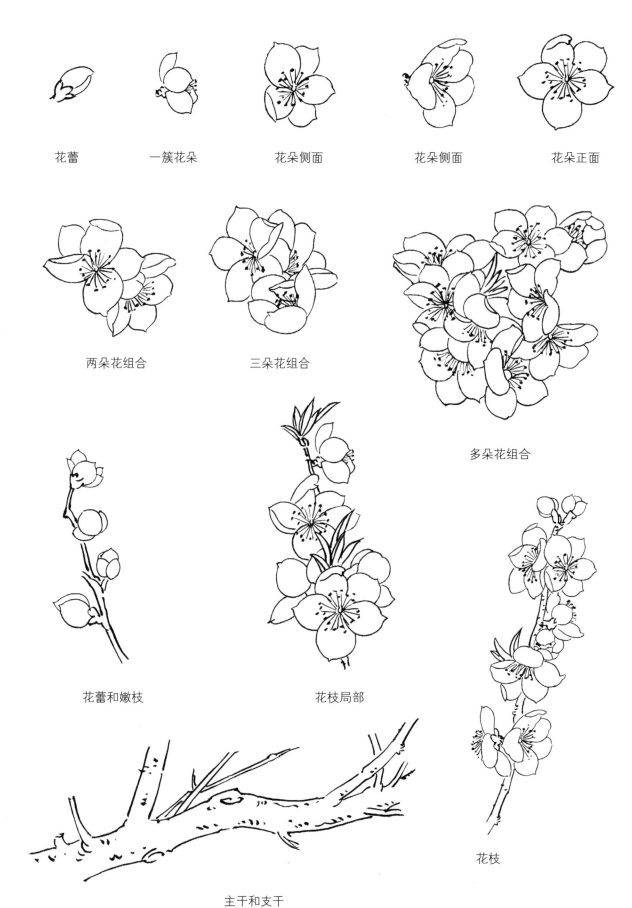

花蕾　　　　　一簇花朵　　　　　花朵侧面　　　　　花朵侧面　　　　　花朵正面

两朵花组合　　　　　三朵花组合

多朵花组合

花蕾和嫩枝　　　　　花枝局部

花枝

主干和支干

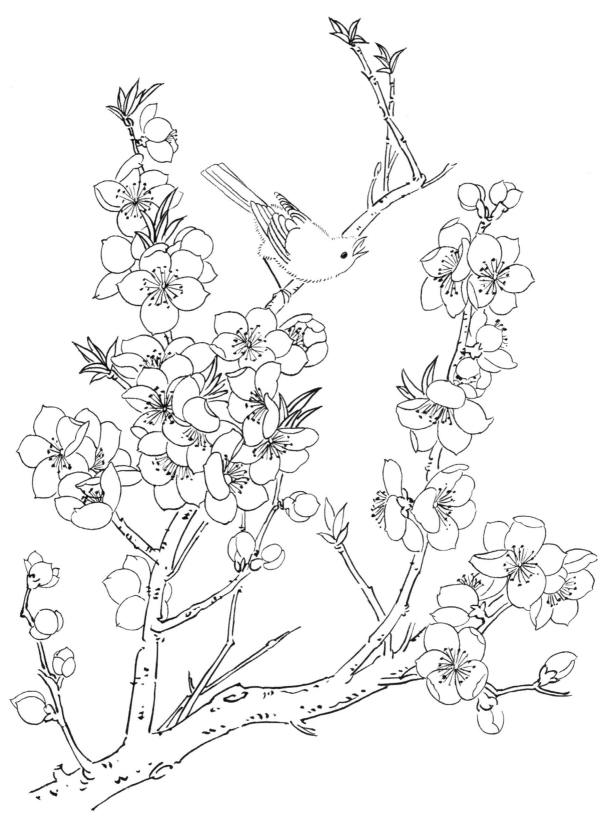

桃花和鸟

16. 牡丹和蝴蝶

叶子

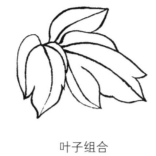

叶子组合

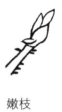

嫩枝

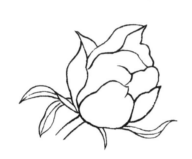

花蕾和嫩叶

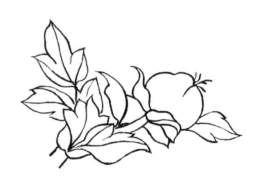

花枝局部

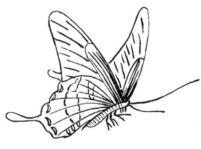

蝴蝶

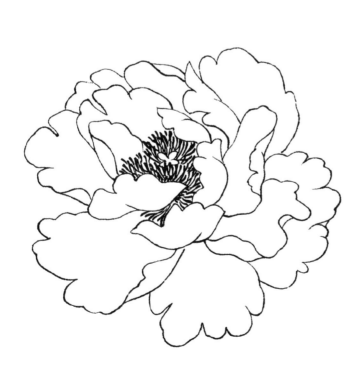

盛开的花朵

枝干

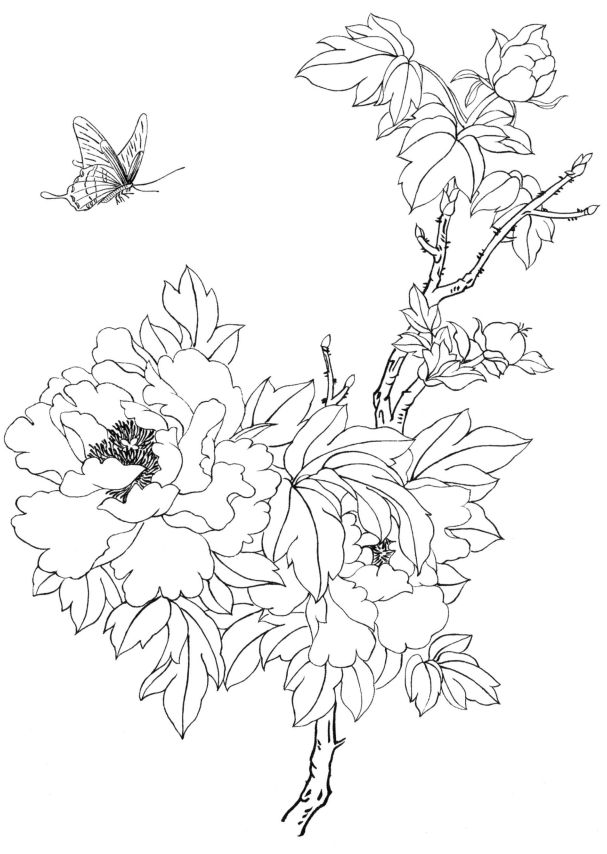

牡丹和蝴蝶

第三章　白描果蔬

一、白描果蔬作画步骤

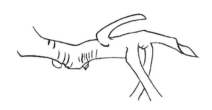

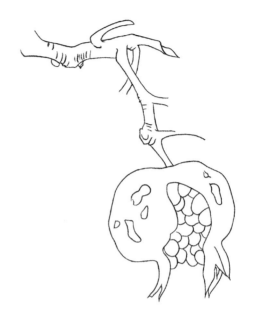

1 先用狼毫勾线笔蘸稍干的浓墨，以中锋线条画出石榴的主干。

2 画出分枝干和最前面的一个石榴。

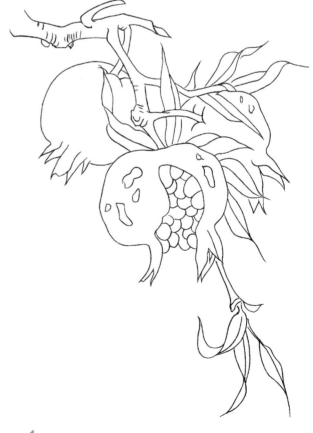

3 接着再画出后面的石榴、枝干和叶子。要处理好叶子、枝干的前后位置和穿插关系。

4 画出画面最下方的嫩枝和几片叶子。

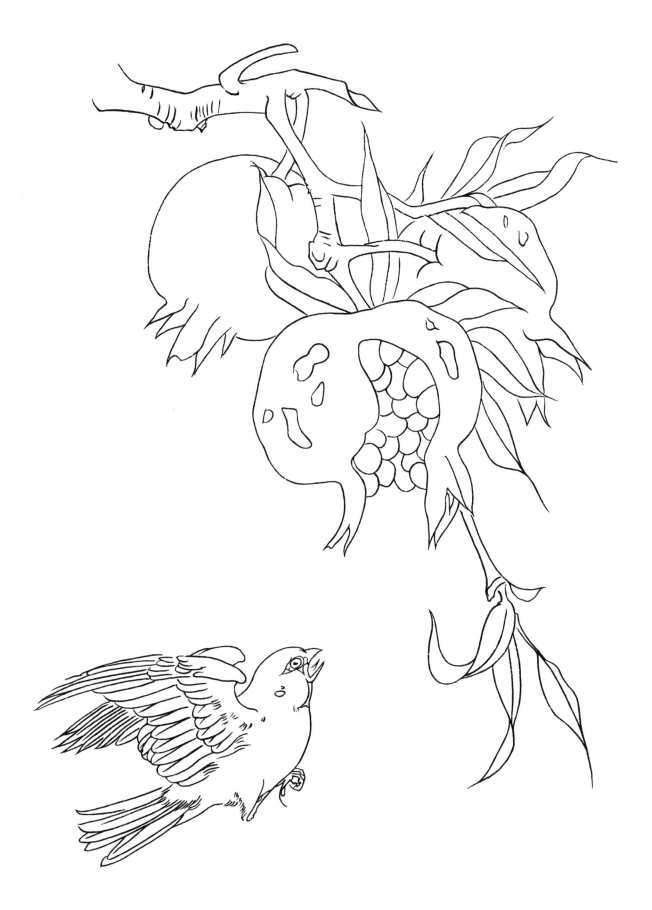

5 最后在画面左下方画一只振翅飞翔的小鸟，使画面构图更加完整。

2.柿子和蝴蝶的画法

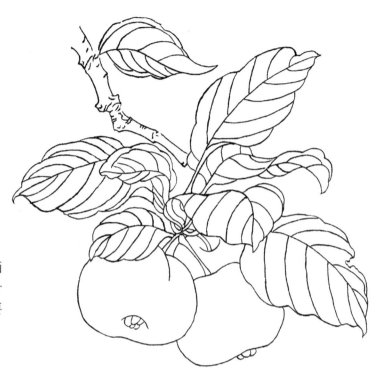

1 用勾线笔蘸稍干一些的浓墨勾勒出画面最上端的一段枝干和一片叶子。叶脉要表现出叶子的体面转折，枝干要画出苍老感。

2 画出成组的叶子和两个柿子。几片叶子的卷曲、透视变化较大，表现时要处理好转折变化和前后层次关系。

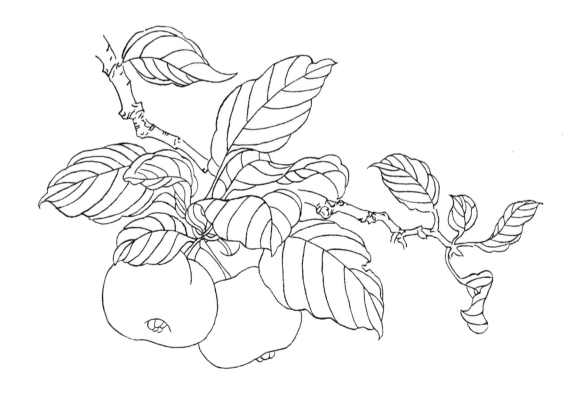

3 画出右边枝头处的细枝和嫩叶。

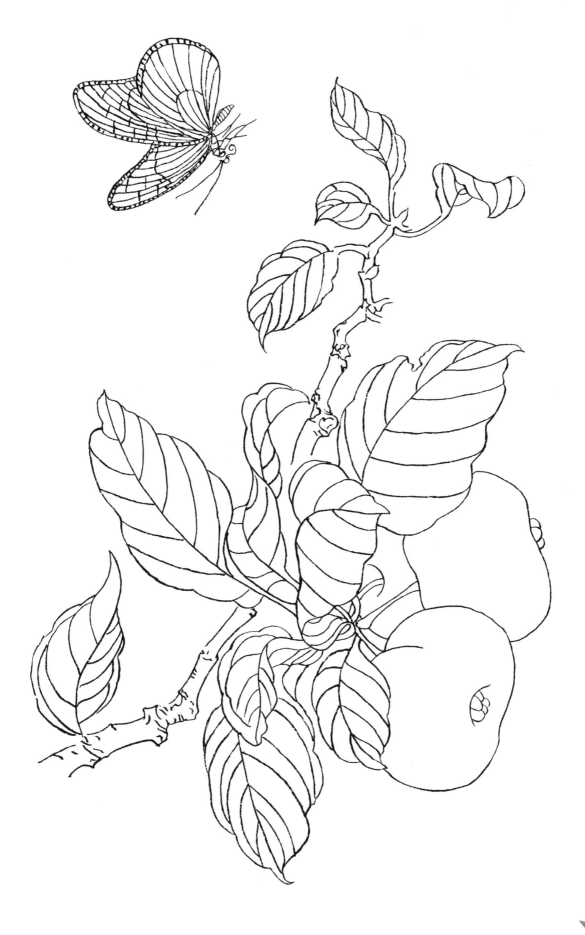

最后，在画面右上方画出一只蝴蝶，线条要画得细而流畅。

4

79

二、白描果蔬表现实例

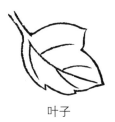
叶子

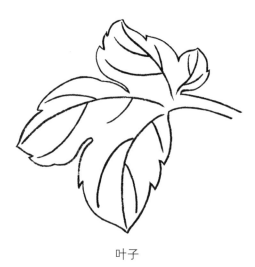
叶子

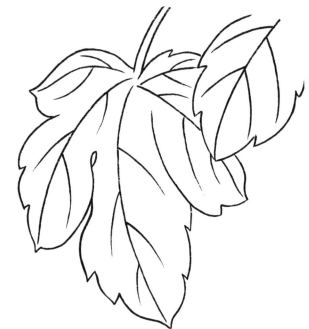
叶子组合

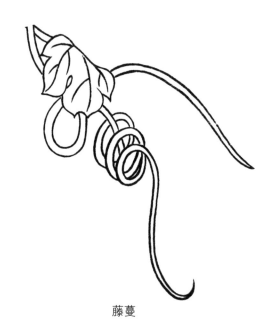
藤蔓

葡萄组合

成串的葡萄

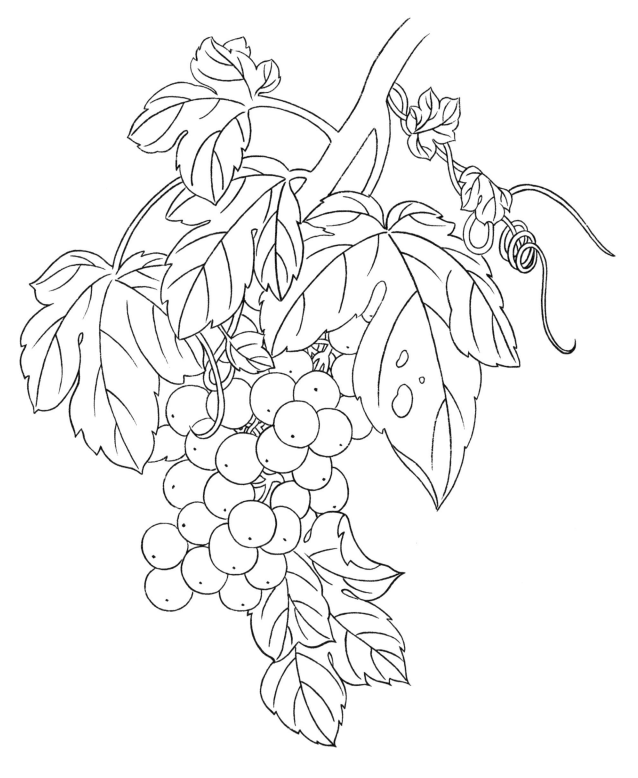

葡萄

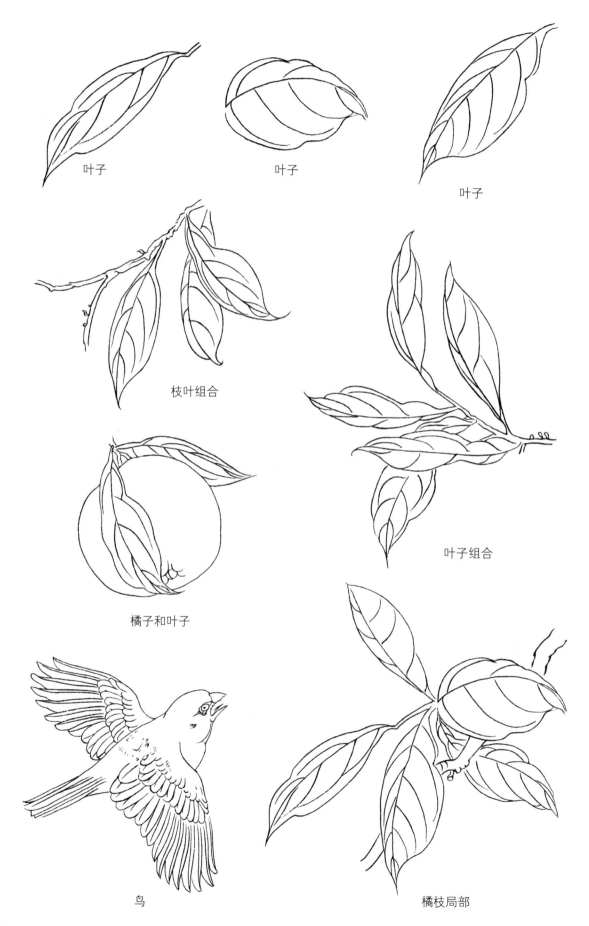

叶子

叶子

叶子

枝叶组合

叶子组合

橘子和叶子

鸟

橘枝局部

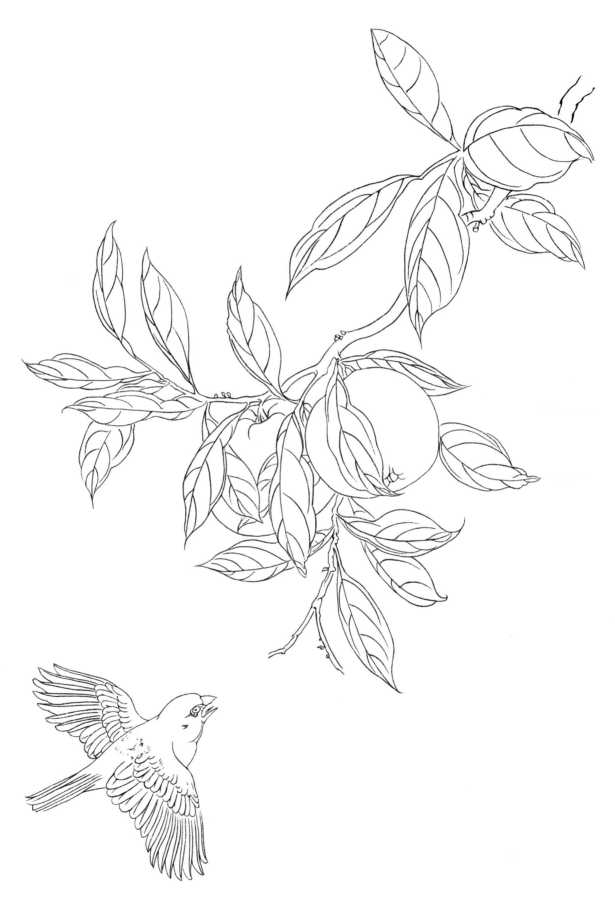

橘树和鸟

3. 桃树和鸟

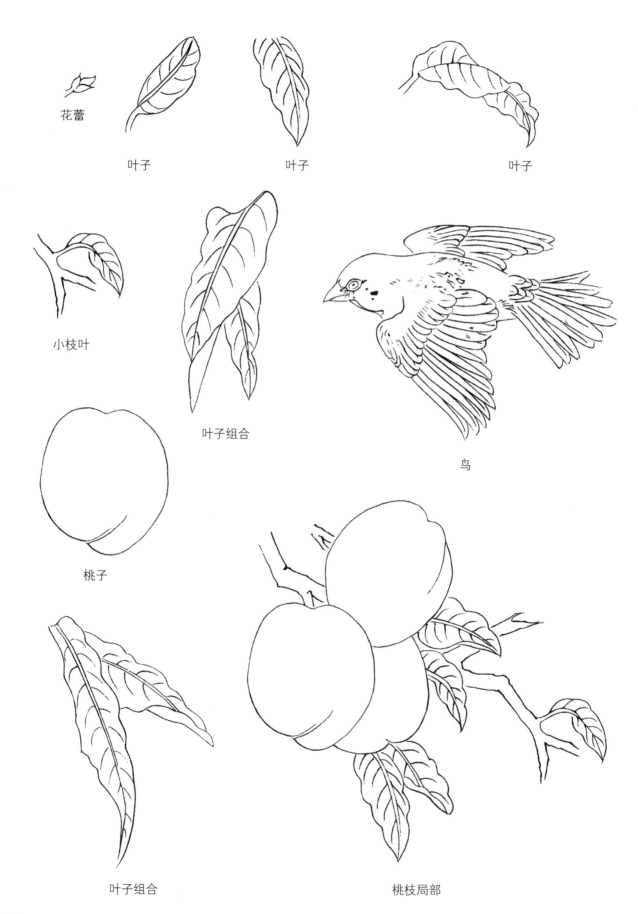

花蕾

叶子　　　　　叶子　　　　　　　　　叶子

小枝叶　　　　　　　叶子组合

鸟

桃子

叶子组合　　　　　　　　桃枝局部

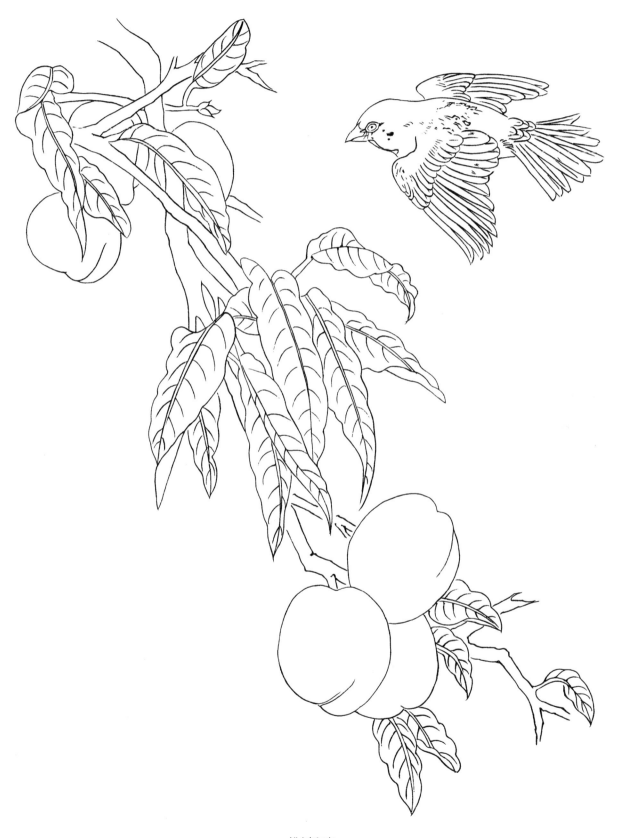

桃树和鸟

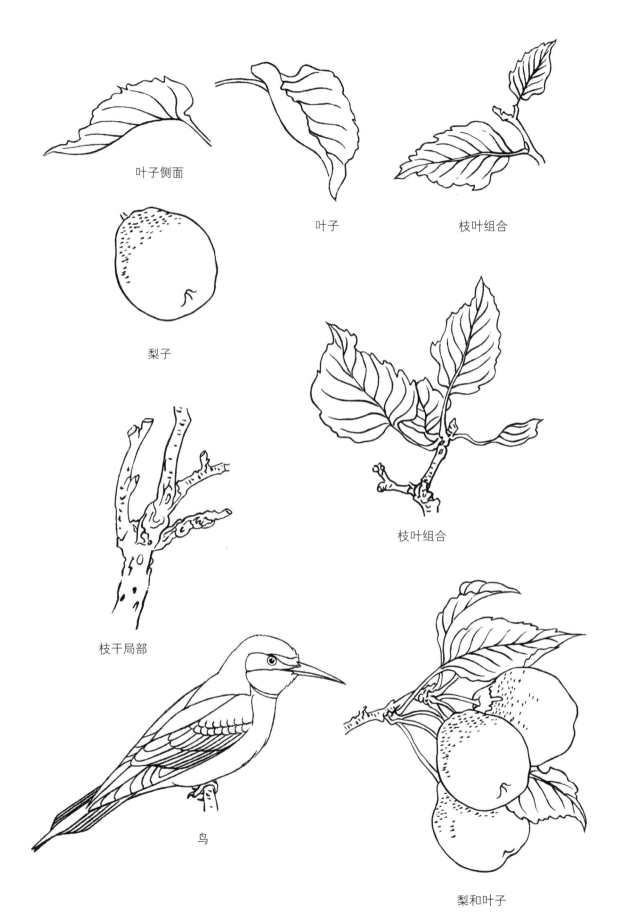

叶子侧面

叶子

枝叶组合

梨子

枝叶组合

枝干局部

鸟

梨和叶子

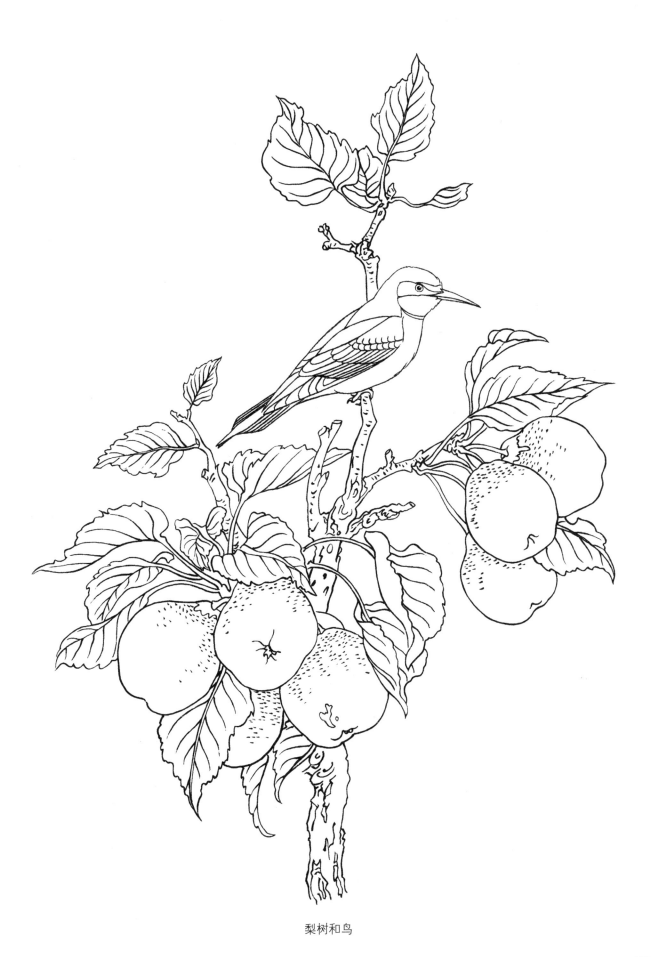

梨树和鸟

第四章　白描禽鸟

一、禽鸟的表现要点

鸟的种类很多，形态也千差万别。表现时要抓住动态特征，要画准头部、翅膀、喙和爪子等几个部分。

鸟的头部和身体是形态的主体，其身体基本呈椭圆形。画鸟的动态时可将身体和头部理解成一大一小两个椭圆形，这样就容易将动态画准了。

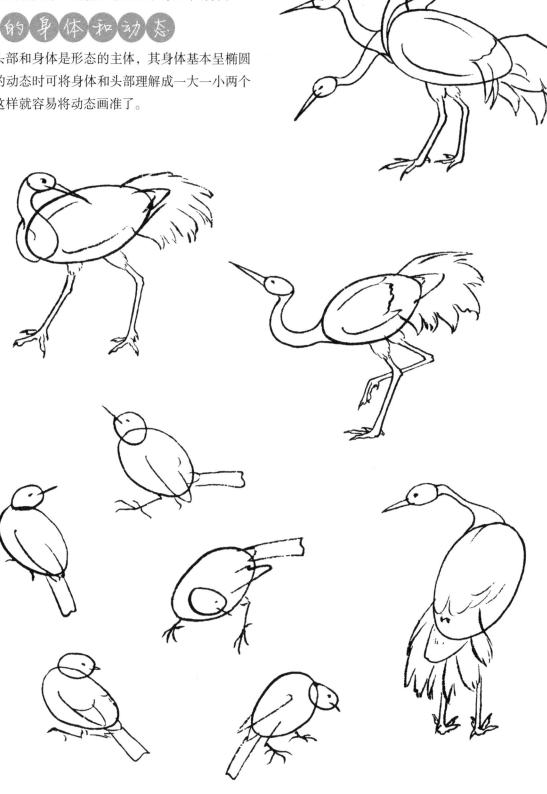

鸟的不同动态

2.鸟的头部

画鸟时头部是表现的重点。作画时要观察头部细节，要画准头部和身体的动态转折关系。另外，要画准眼睛的位置，部分鸟类的眼睛在喙根部稍偏上的位置。

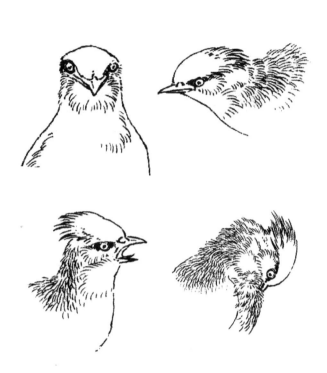

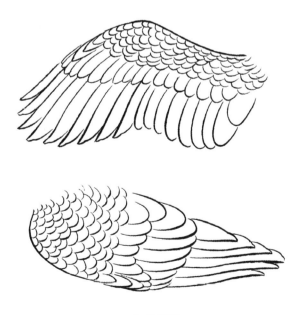

鸟头部的动态

4.鸟的翅膀

鸟的翅膀有非常特别的结构，强健的肌肉及羽毛能支撑起飞行的身体。

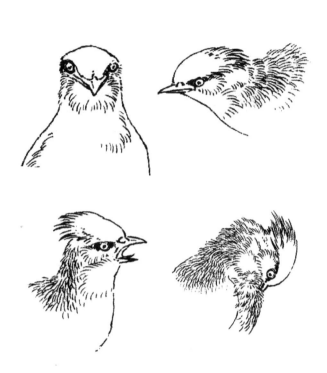

鸟的翅膀

3.鸟的喙

鸟的种类不同，其喙部的外形、大小、长短差异较大，从喙的形态大致可以判断出各种鸟的食物来源。

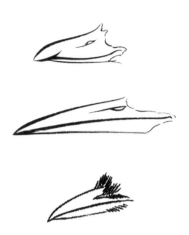

不同鸟的喙

5.鸟的脚

鸟的脚一般都有四个脚趾，三个向前一个向后。由于生活习性的不同，不同鸟类的脚在外形上有较大的差异。

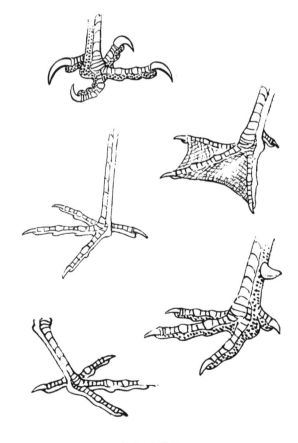

不同鸟的脚

二、禽鸟表现实例

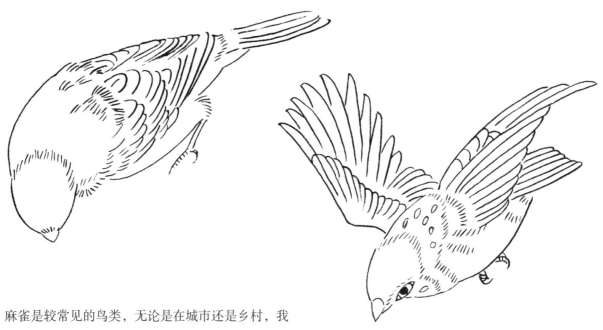

麻雀是较常见的鸟类,无论是在城市还是乡村,我们随时都能看到它的身影。用白描表现麻雀时,要抓住它的形体结构和动态特征,要将其善于跳跃、反应机敏的特点准确、生动地表现出来。

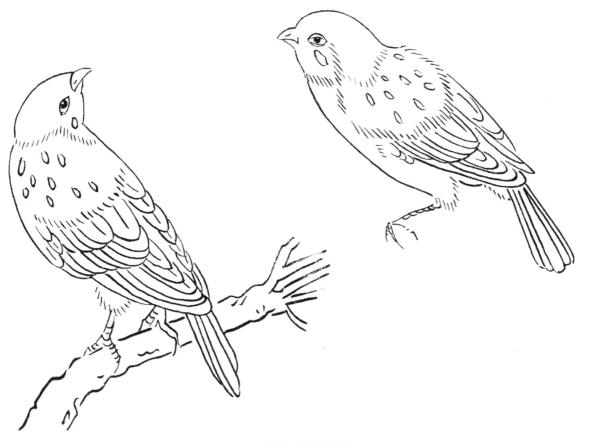

不同动态的麻雀

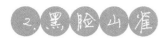

黑脸山雀头部和腹部的绒毛要用短线表现，眼睛周围和后颈部的短线要密集一些。翅膀和尾羽要用长线表现，头部形态要刻画得准确、生动。

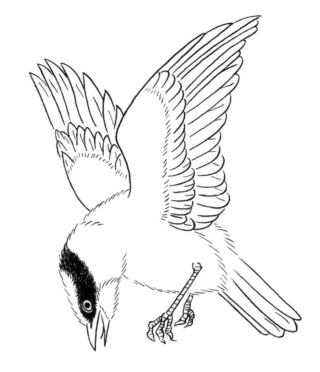

鸟类的瞬间动态较难捕捉，若要将动态画准，就必须了解鸟的形体特征和动态规律。

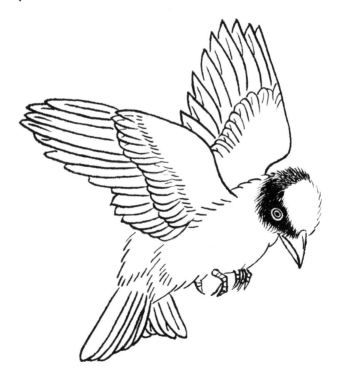

不同动态的黑脸山雀

　　画两只黑脸山雀组合时，要注意两者间的主次关系
和动态差别，要注意画面的整体效果。

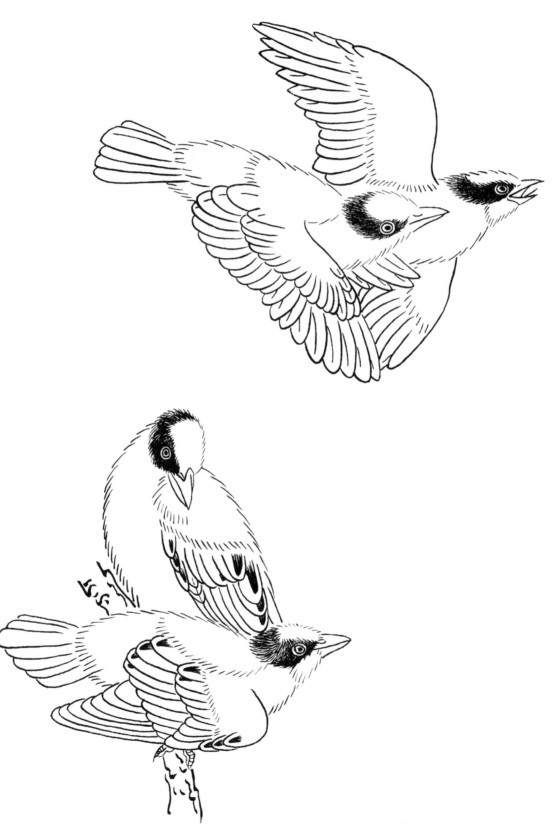

不同动态的黑脸山雀

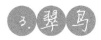

翠鸟是常见水鸟，表现时要抓住其喙长尾短的形态
特征，眼睛要画得精致、传神。

不同动态的翠鸟

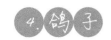

4. 鸽子

鸽是鸽形目鸠鸽科鸽属鸟类的统称。我们平时常见的鸽子是家鸽，是数百种鸽属鸟类中的一种。画鸽子时要抓住其翅膀宽大、胸腹部饱满、爪子粗壮的外形特征。

不同动态的鸽子

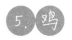

5. 鸡

　　画鸡时，要注意对颈部、翅膀、腿部和尾部羽毛的表现，爪子也需要表现出细节特征。公鸡和母鸡的形态区别主要在鸡冠和尾部羽毛的大小上。

不同动态的鸡

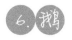

6. 鹅

鹅是十分常见的家禽，其外形特点是身体肥大，
颈部较长，脚有蹼，额头有黄色或黑褐色肉质突起等
外形特点。

不同动态的鹅

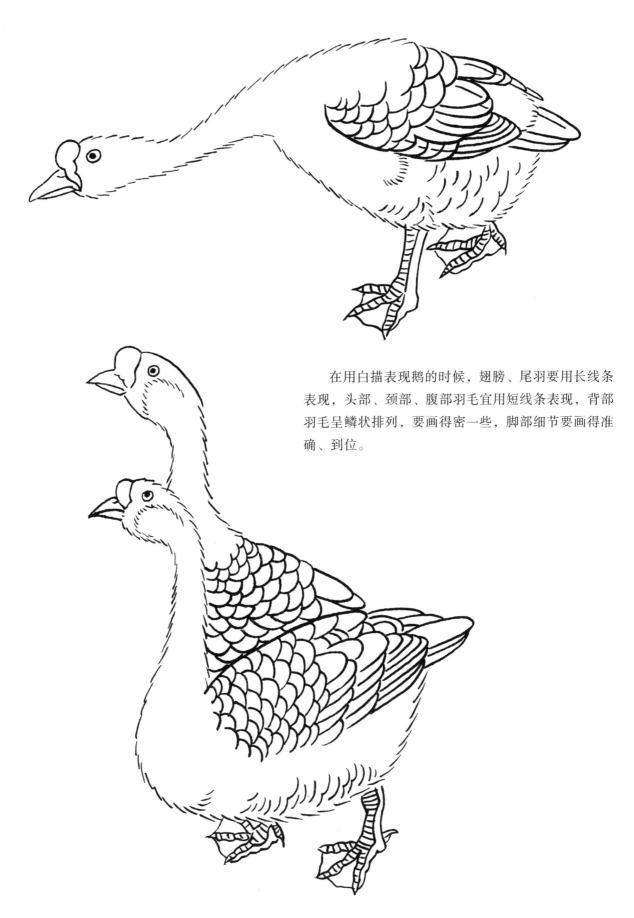

在用白描表现鹅的时候，翅膀、尾羽要用长线条表现，头部、颈部、腹部羽毛宜用短线条表现，背部羽毛呈鳞状排列，要画得密一些，脚部细节要画得准确、到位。

不同动态的鹅

7. 鸭子

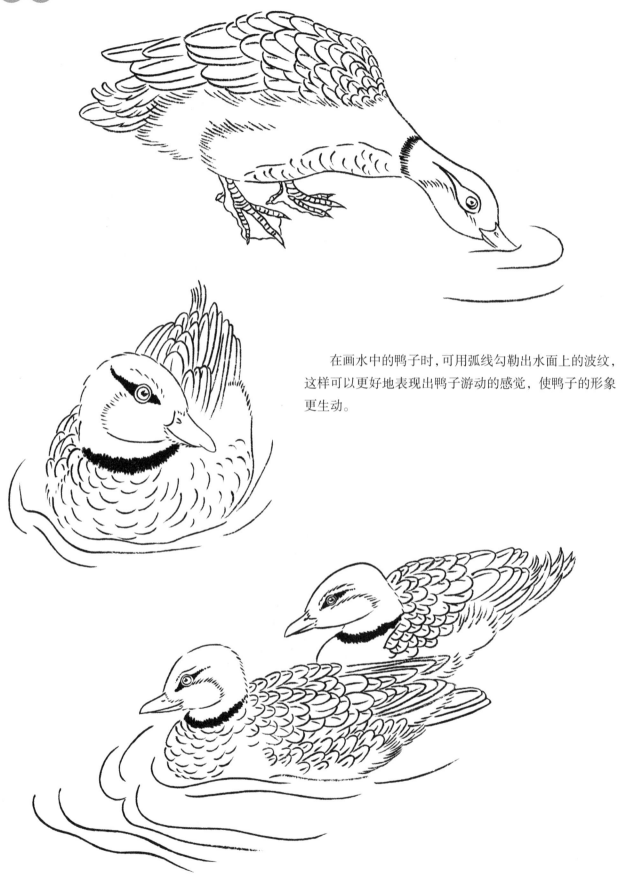

在画水中的鸭子时，可用弧线勾勒出水面上的波纹，这样可以更好地表现出鸭子游动的感觉，使鸭子的形象更生动。

不同动态的鸭子

8. 鹤

鹤是大型涉禽，其形态优美，喙、颈和腿都特别长。在中国传统文化中，丹顶鹤是长寿、吉祥和高雅的象征。刻画时可用弧线勾勒出背部和翅膀的羽毛，用短线画头、颈、腹部和大腿的绒毛，颈部的黑色部分可用密集的短线表现，尾部的黑色羽毛可采用平涂法。

鹤

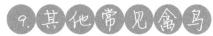

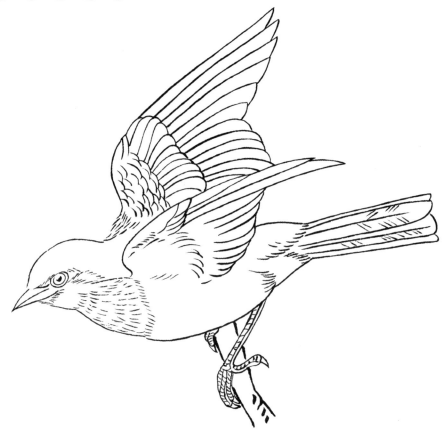

画眉

鸬鹚是大型食鱼游禽，喙较长，呈锥状，前端有锐钩，双脚生在身体靠后的部位，脚上有蹼，刻画时要抓住这些外形特征。

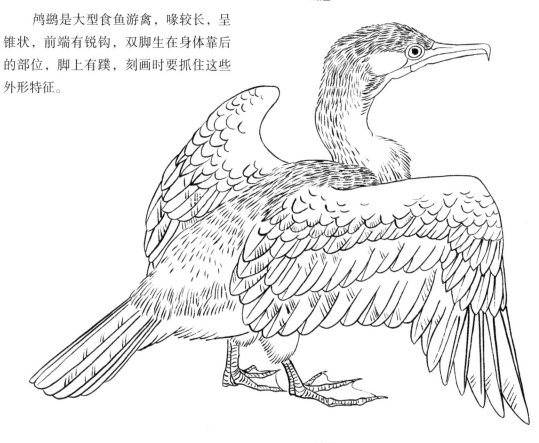

鸬鹚

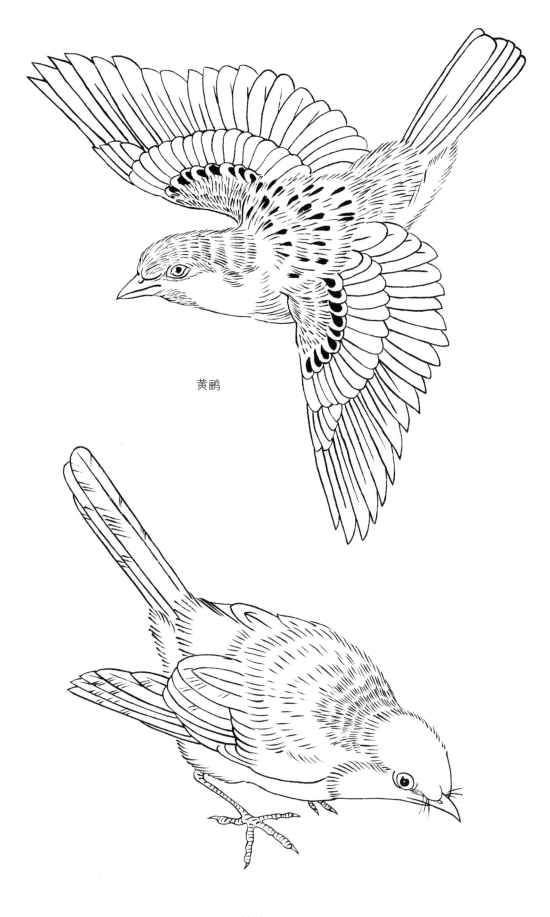

黄鹂

杜鹃

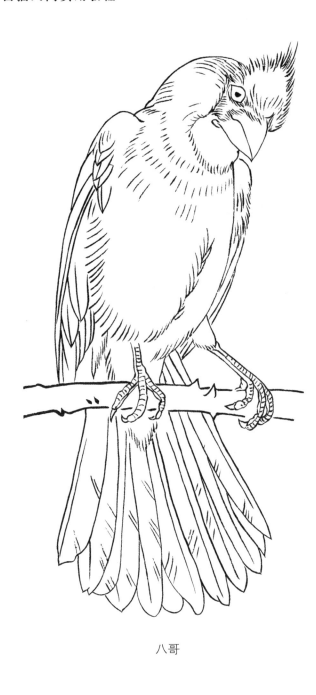

八哥

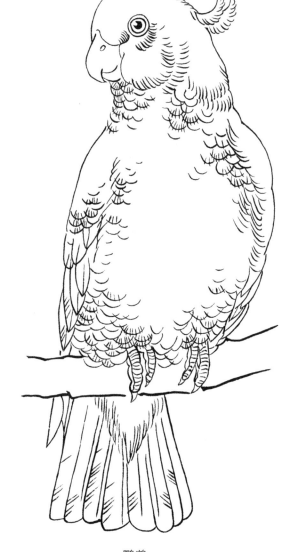

鹦鹉是典型的攀禽。它的爪子是对趾型，即两趾向前，两趾向后，这样的结构更适合抓握。鹦鹉的喙向下弯曲幅度较大，且强劲有力，表现时要抓住这些形态特征。

鹦鹉

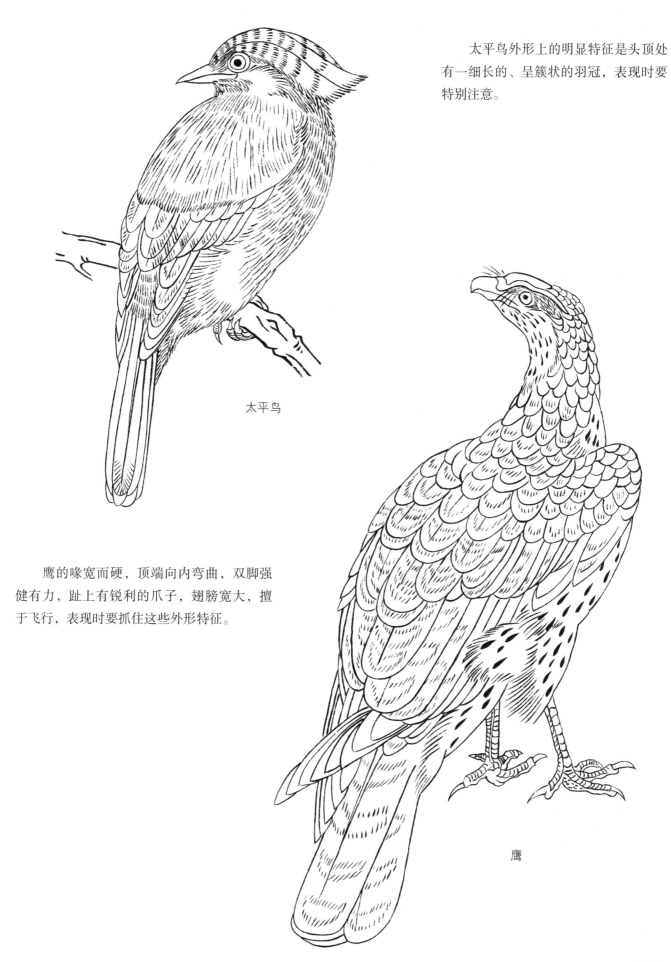

太平鸟外形上的明显特征是头顶处有一细长的、呈簇状的羽冠，表现时要特别注意。

太平鸟

鹰的喙宽而硬，顶端向内弯曲，双脚强健有力，趾上有锐利的爪子，翅膀宽大，擅于飞行，表现时要抓住这些外形特征。

鹰

103

第五章　白描动物、昆虫及水族

一、白描动物表现实例

 猫

　　猫的形象乖巧、可爱，表现时要抓住形态、比例和动态特征。用短线表现毛时，注意疏密、聚散的变化，线条要流畅，不要过于生硬。

 狗

　　狗日常生活中几乎每天都能见到的动物。画狗时，既要表现出狗的形体特征，又要表现出毛发细节。

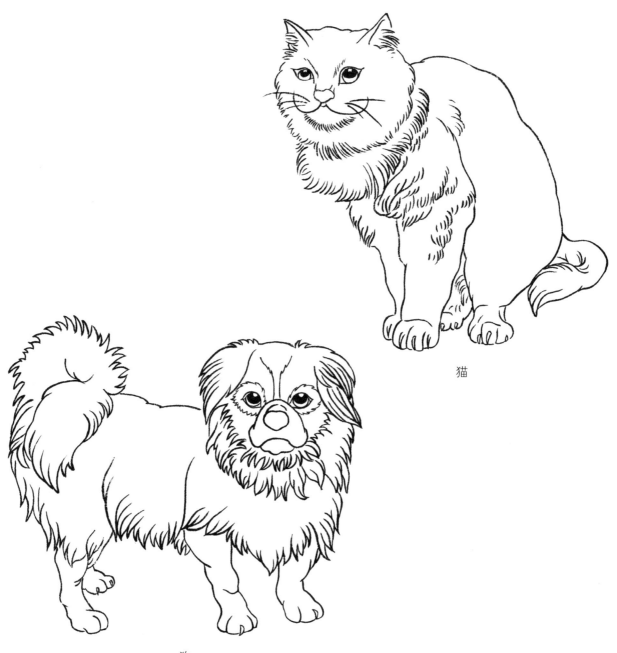

猫

狗

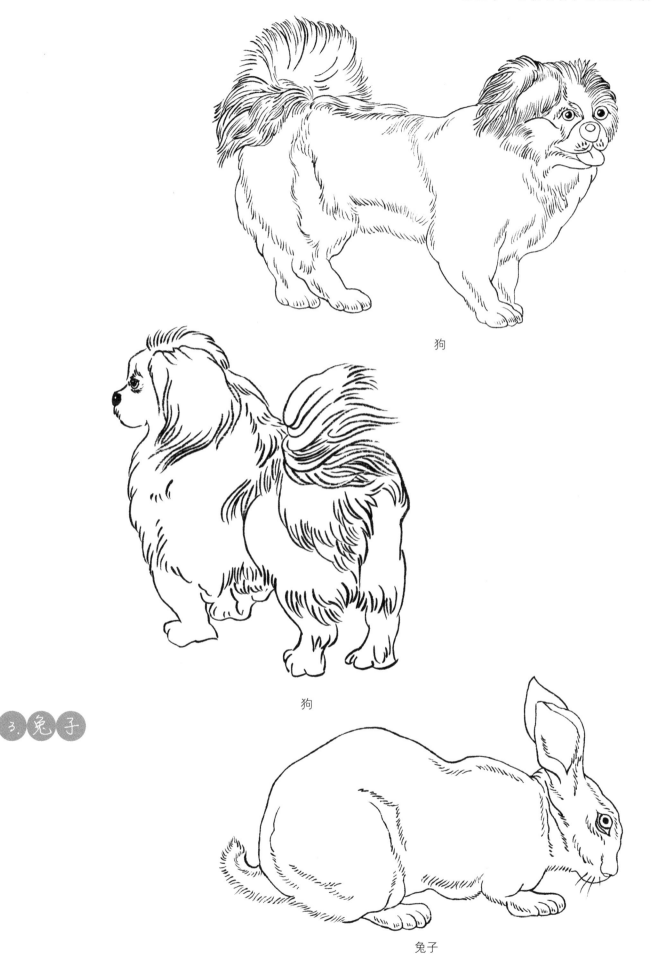

狗

狗

3. 兔子

兔子

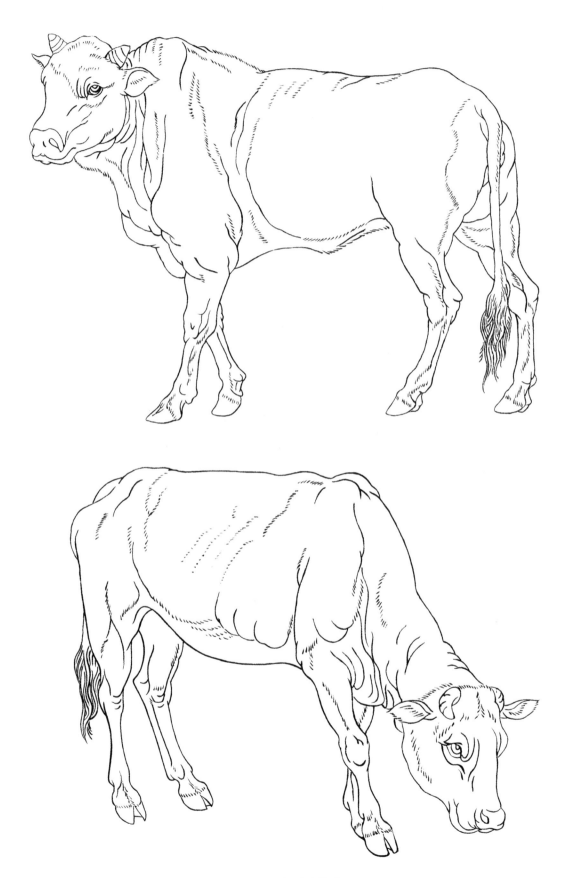

不同动态的牛

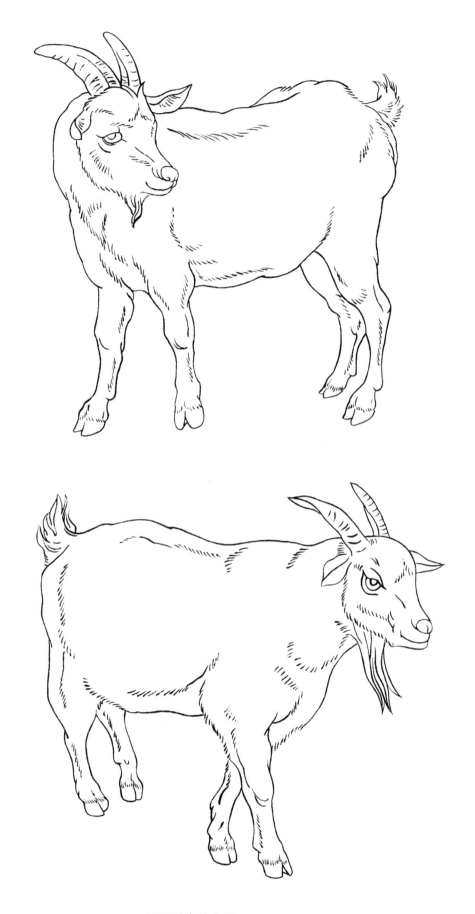

不同动态的山羊

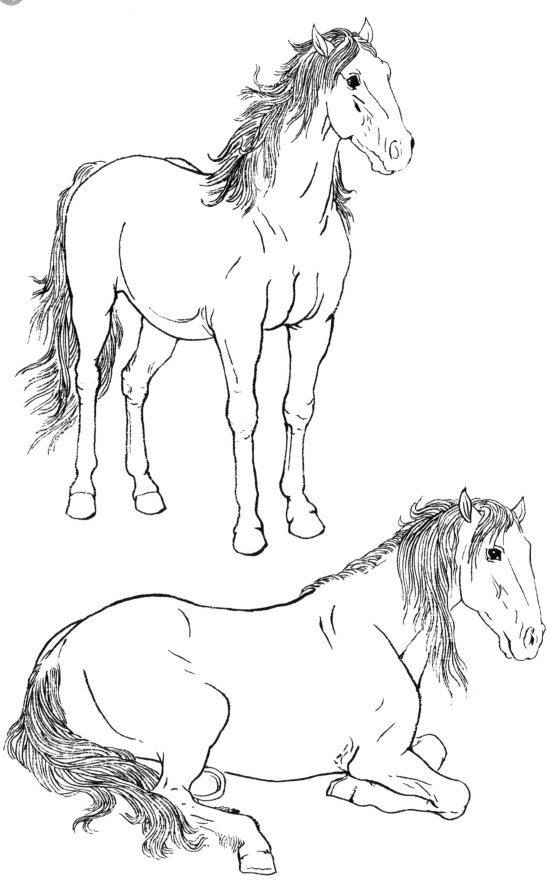

不同动态的马

7. 毛驴

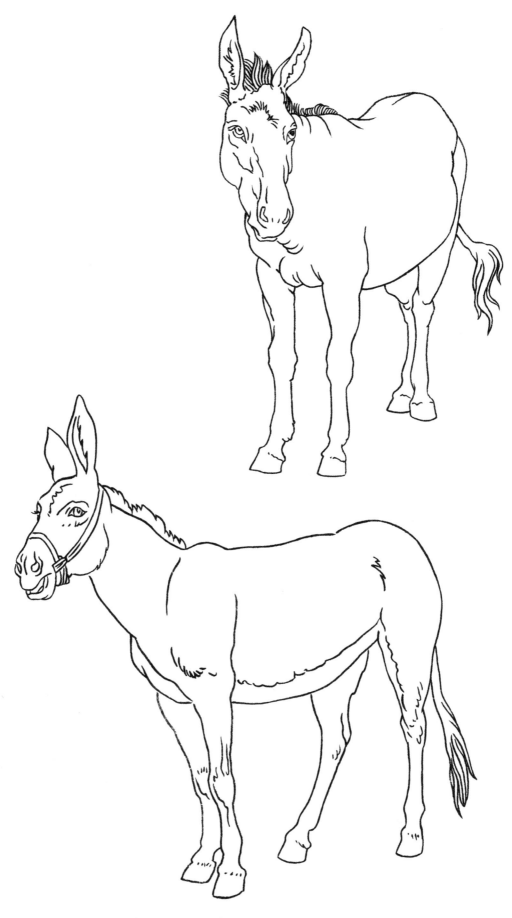

不同动态的毛驴

二、白描昆虫表现实例

蝴蝶在白描花卉中较常见。要画好蝴蝶，首先要抓住其外形特征和动态规律，然后再画翅膀上的纹理、触角、腿等细节。勾线时用笔要流畅，线条不宜过粗，这样才能将其在鲜花丛中轻盈飞舞的感觉表现出来。

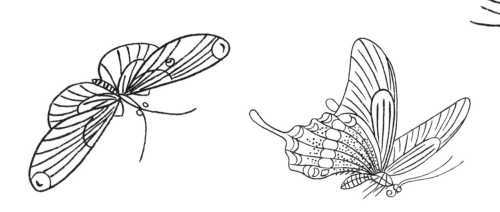

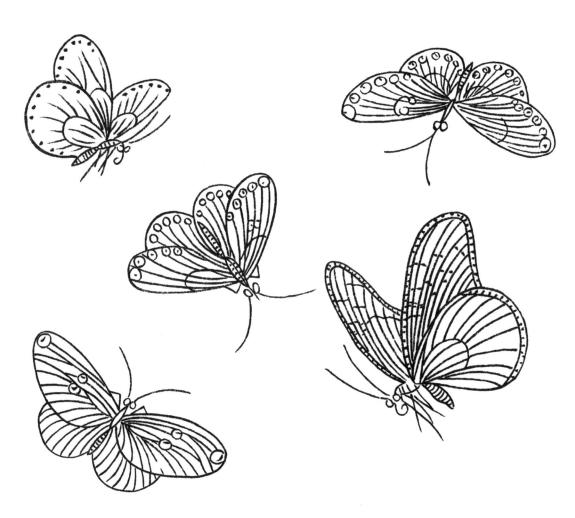

不同动态的蝴蝶

除了蝴蝶之外，还有一些昆虫也时常出现在花鸟画中，如蜻蜓、蜜蜂等。表现其他昆虫时，同样要了解其形态和动态特点，线条要轻盈、流畅。

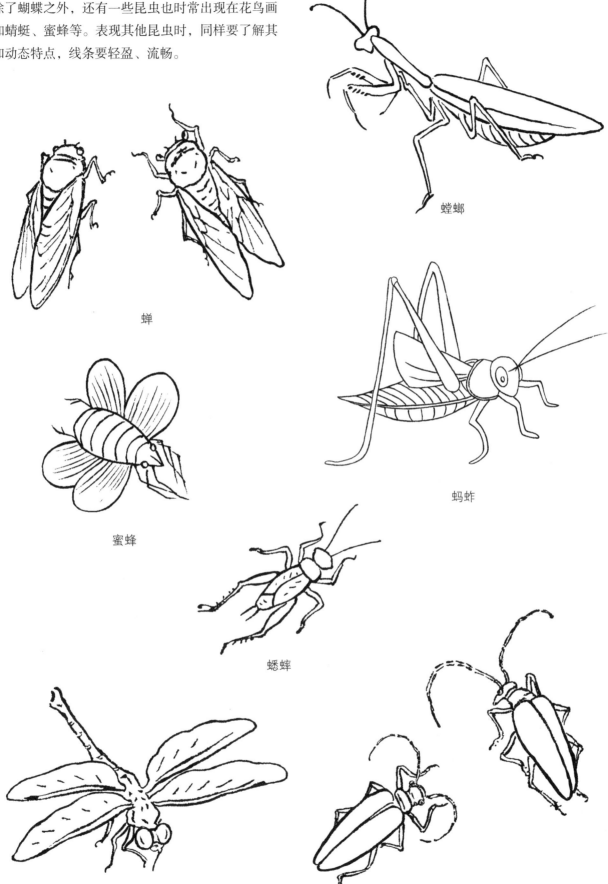

螳螂

蝉

蜜蜂

蚂蚱

蟋蟀

蜻蜓

天牛

111

三、白描水族表现实例

金鱼的种类较多，形态各异，不过共同点都是腹部
较大，尾鳍发达。画尾部时，线条要灵动、流畅，不要
太粗，这样有助于表现出游动的感觉。

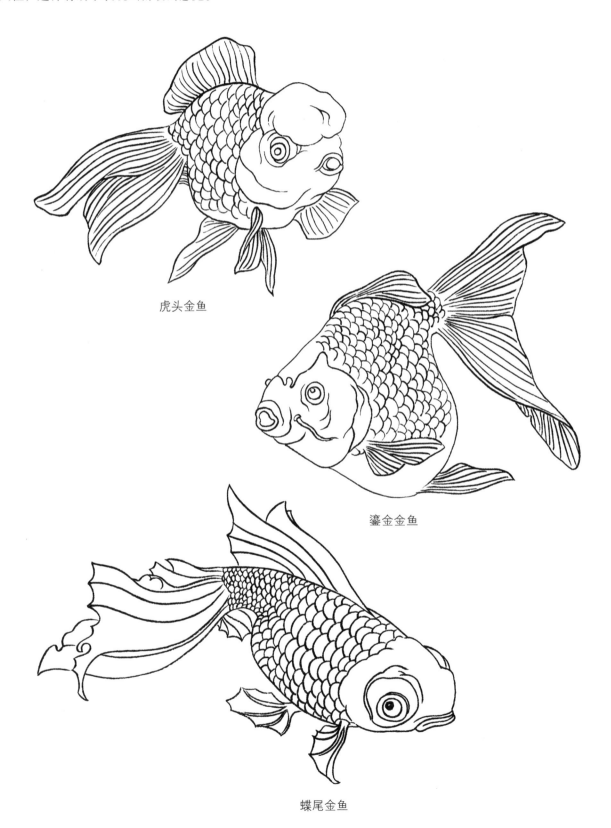

虎头金鱼

鎏金金鱼

蝶尾金鱼

鲤鱼是中国画中常见的表现题材。在民间传统文化中，鲤鱼有吉祥、富足的寓意。表现时，鲤鱼的形态要生动、要有变化、不能太僵。线条要流畅，鱼鳞的排列要均匀，要注意因结构转折和透视产生的大小、虚实变化。

不同动态的鲤鱼

第六章　白描人物

一、五官、头发和手脚的表现要点

学画人物白描画好五官很重要。作画前要先了解五官的形态、结构、比例，然后再进行眼睛、鼻子、耳朵和嘴的局部练习，学习从不同的角度来表现五官细节。

眼睛被称为"心灵"的窗户，是画人物时传神写照的重要部位。眼睛包括眼睑和眼球两部分，眼睑的开口处称为"眼裂"，两端分别是内眼角和外眼角，内眼角的位置一般要低于外眼角。部分眼球为上下眼睑所覆盖，但仍呈现出球形。画眼睛要注意透视变化，要注意眼裂的弧度和眼球的位置。另外，还要处理好眉毛和眼睛的位置关系。

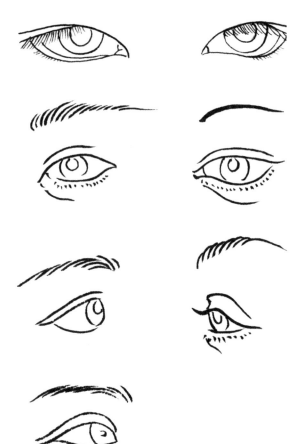

不同角度的眼睛

鼻子处在面部的最中心，体积感较强。鼻子由鼻梁、鼻尖、鼻翼三部分构成。画鼻子要注意鼻梁的长短、宽窄，鼻翼两侧的距离，鼻底线的弧度和鼻底的宽窄。

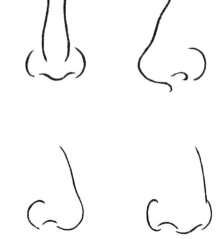

不同角度的鼻子

3. 嘴的画法

嘴分上唇和下唇，闭合处称"口裂"，"口裂"两端为嘴角。嘴的中线上方为人中。表现时要注意嘴裂因透视引起的弧度变化，要注意两个嘴角之间的距离和嘴唇的厚度。

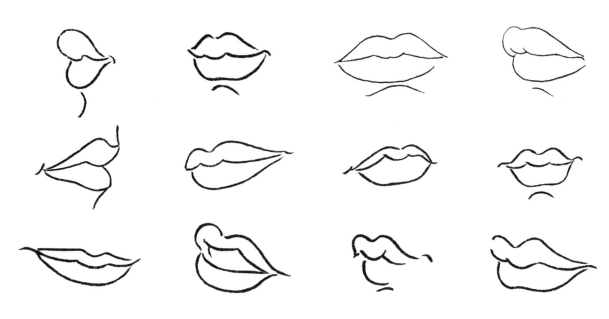

不同角度的嘴

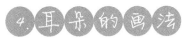

耳朵有软骨支撑，由耳轮、对耳轮、耳屏、对耳屏和耳垂几部分组成，斜长在头部两侧。表现时要注意因透视产生的形态变化，另外，还要注意耳朵与其他五官的位置高低。

不同角度的耳朵

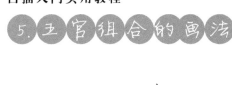

5.五官组合的画法

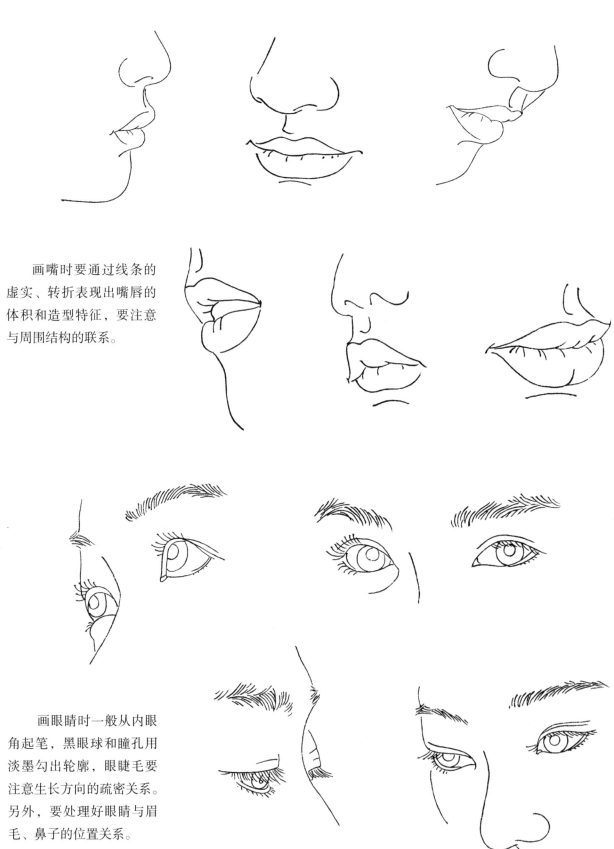

画嘴时要通过线条的虚实、转折表现出嘴唇的体积和造型特征，要注意与周围结构的联系。

画眼睛时一般从内眼角起笔，黑眼球和瞳孔用淡墨勾出轮廓，眼睫毛要注意生长方向的疏密关系。另外，要处理好眼睛与眉毛、鼻子的位置关系。

五官的组合表现

6.头发的画法

　　画头发要用密集排列的长线条进行表现，要进行分组处理，要注意整体发型。

头部的表现

7.手和脚的画法

　　手和脚也是白描人物中的重点表现。尤其是手，手被认为是人的"第二表情区"，除了面部之外，是表现人物情感、内心活动的重要组成部分。要画好手和脚，首先要了解手指、手掌及脚趾、脚掌的比例形态，其次要了解动态规律。

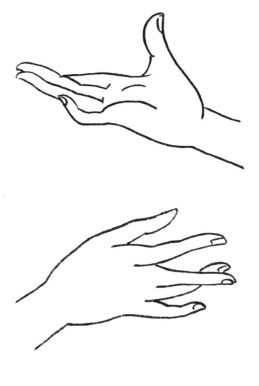

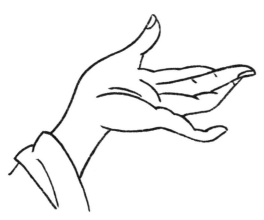

不同姿态的手

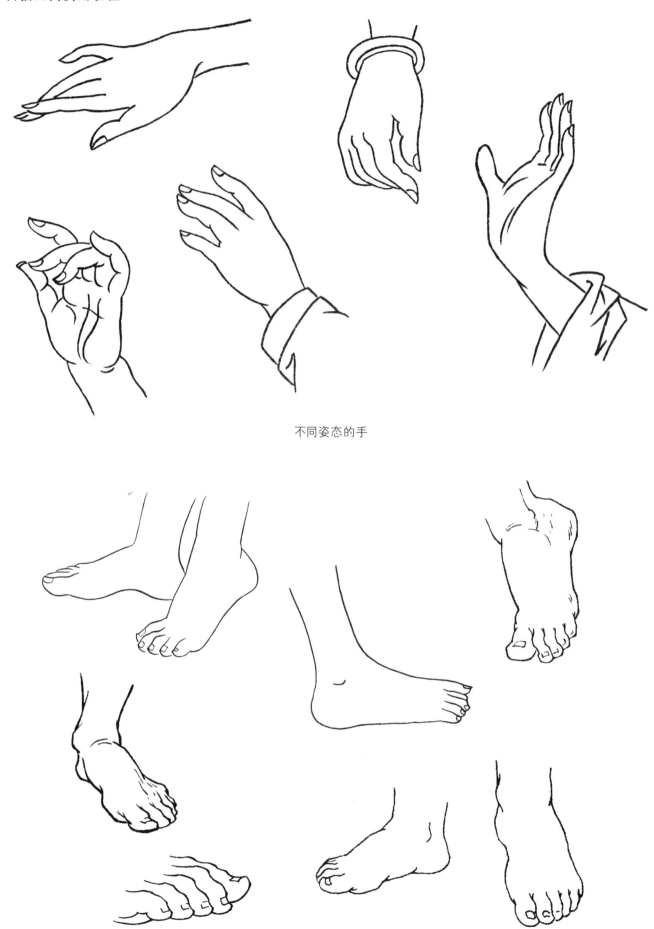

不同姿态的手

不同姿态的脚

二、白描现代人物作画步骤

1.半身女青年的画法

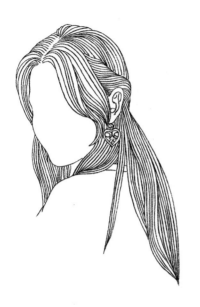

1 先画出人物的头发和面部的轮廓，然后再具体刻画五官，要注意对人物神态的表现。

2 用密集排列的长线条深入刻画头发，刻画时要进行分组处理，要表现出体积感。

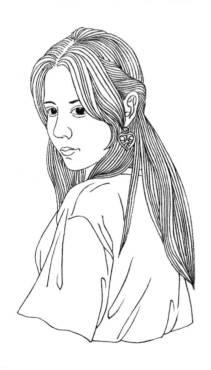

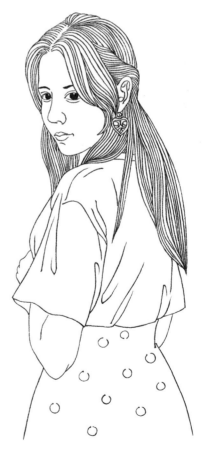

3 画出人物上半身衣服的轮廓和衣褶，轮廓线和衣褶要表现出内在的人体结构。

4 画出人物的双臂和裙子，并画出裙子上的圆点图案。

2. 全身女青年的画法

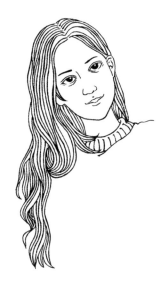

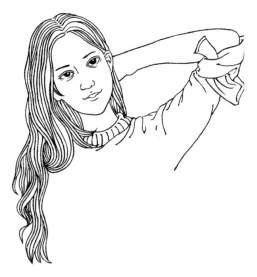

1 先画出人物头发、面部和颈部轮廓，然后再画出五官，并用密集的长线条表现头发。

2 画出人物的左臂。要处理好左臂的头、颈、肩的相互关系。

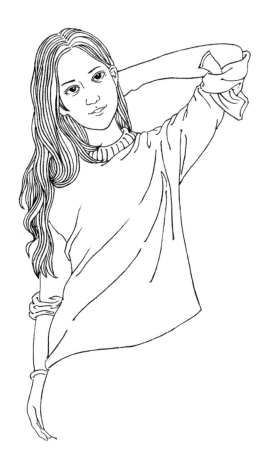

3 画出人物的上半身和左臂，要抓住人物的动态和衣褶的特点。

4 画出人物的裙子和双腿。衣服的轮廓线和衣褶要体现出内在的人体结构。

5 最后画出人物的双脚，要处理好双脚的动态和前后位置关系。

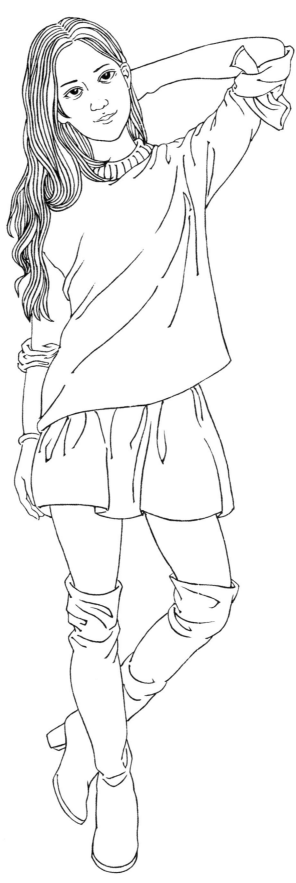

三、白描现代人物表现实例

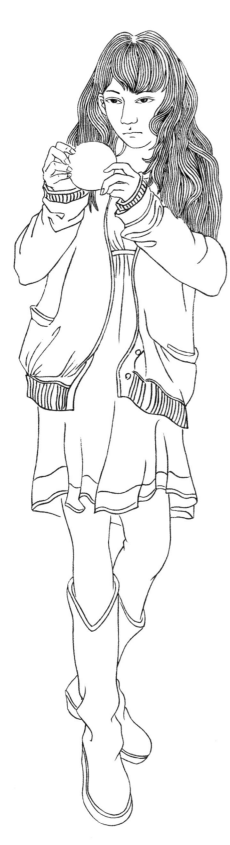

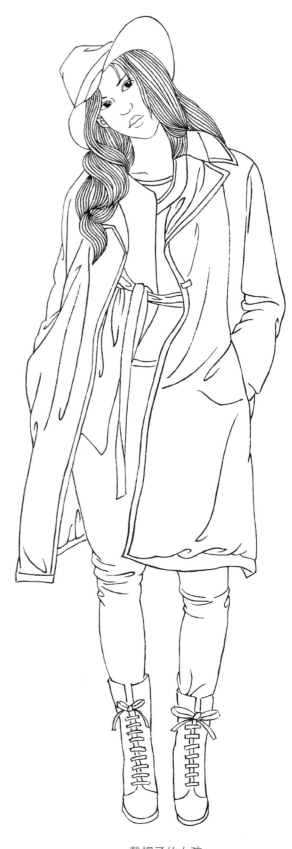

照镜子的女孩　　　　　　　　戴帽子的女孩

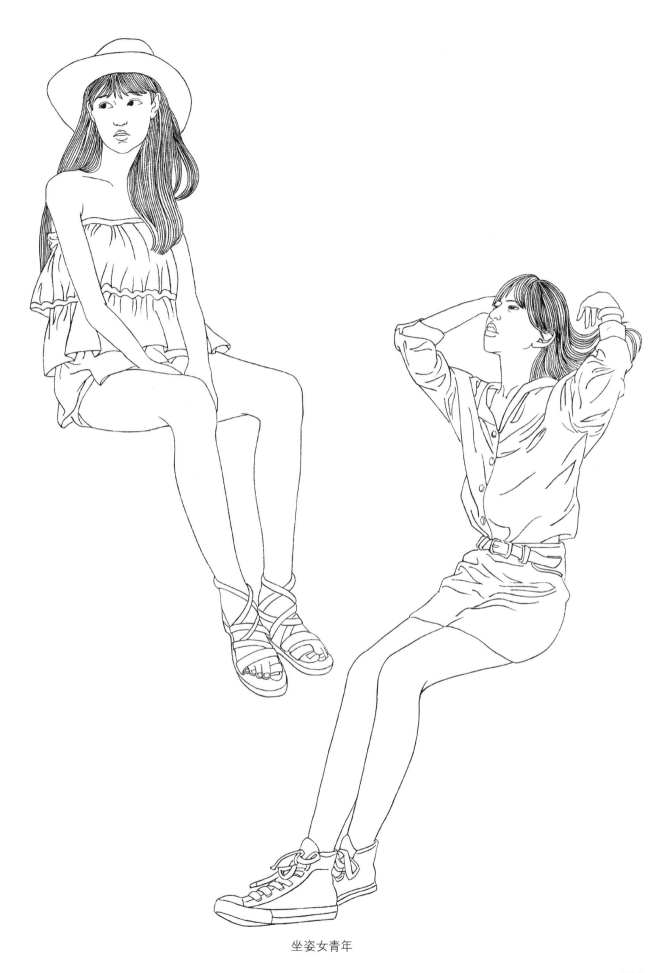

坐姿女青年

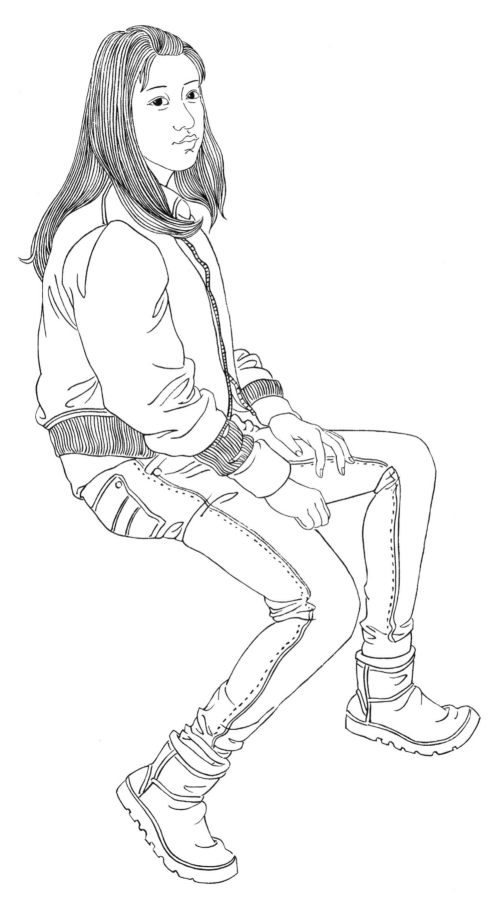

坐姿女青年

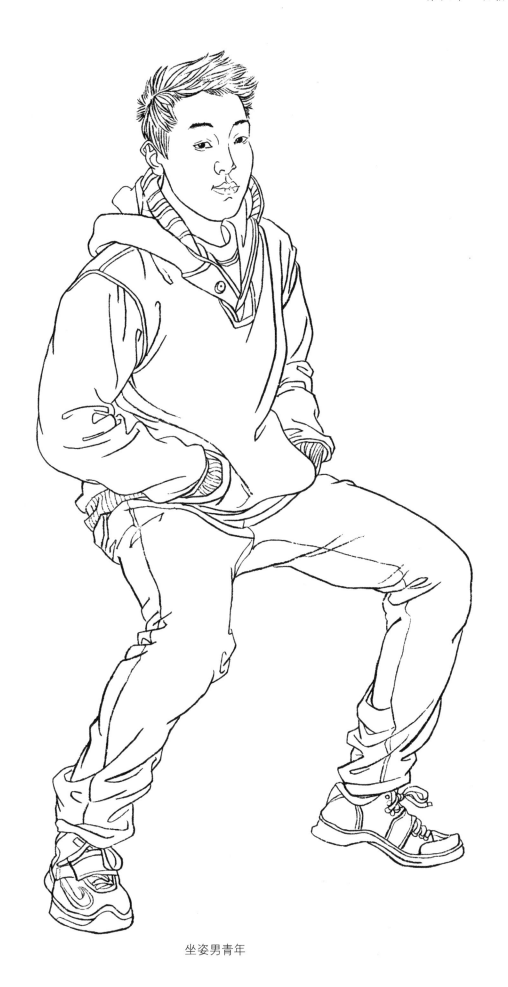

坐姿男青年

四、白描少数民族人物作画步骤

1. 祈祷的女子的画法

1 先画出人物佩戴的纱巾、帽子和面部轮廓，然后再画出帽子上的细节。

2 画出人物的五官，位置、比例关系要准确，要注意面部表情和神态的刻画。

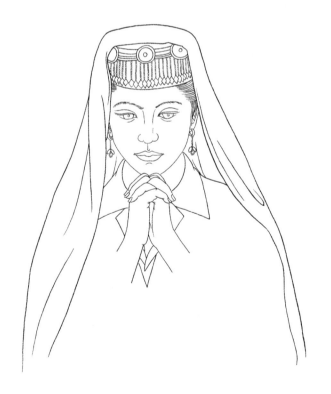

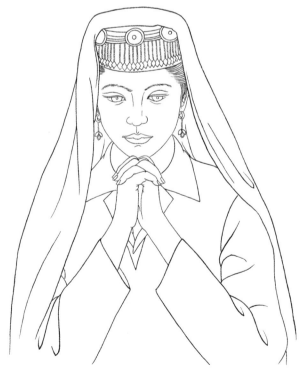

3 接着画出人物的双手和衣服的衣领、肩部轮廓。要处理好头、颈、肩的相互关系。

4 画出人物的双臂，袖子的轮廓和衣褶要符合内在的人体结构。

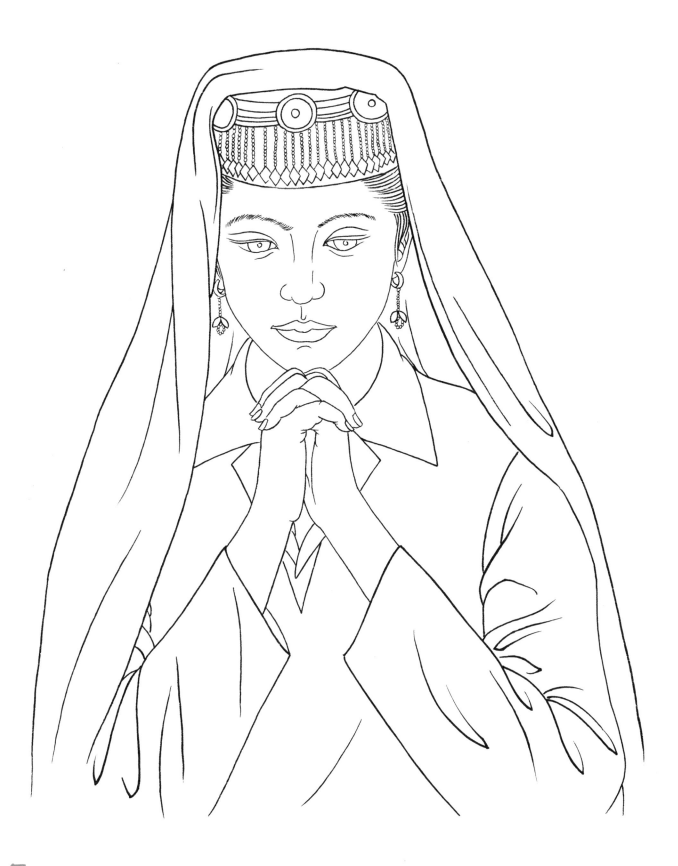

5 添加衣褶，使画面逐步完整。添加衣褶时要注意疏密、聚散关系，要有主次之分。

2. 长辫子女孩的画法

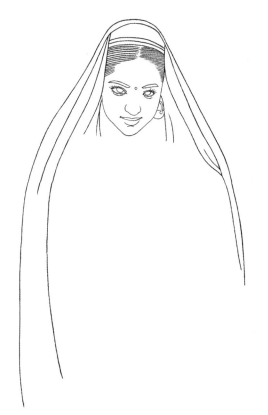

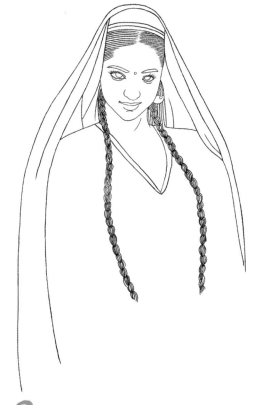

1 先画出人物佩戴的纱巾、帽子，然后再画出面部轮廓，并具体画出五官。

2 画出人物的长裤子，再画出颈部和衣领部分，要处理好头、颈、肩三者的相互关系。

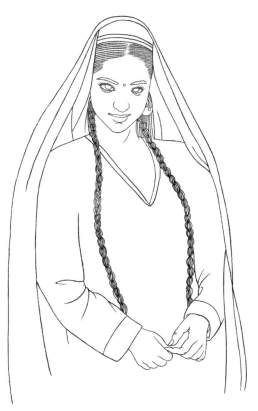

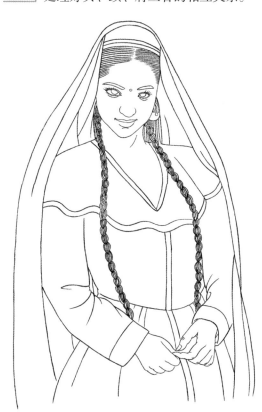

3 接着画出人物的双臂和双手。画手时要注意指、掌、腕的相互关系和整个手部的外形。

4 将人物穿着的衣服画完，要具体表现出衣褶的走向和疏密、聚散关系。

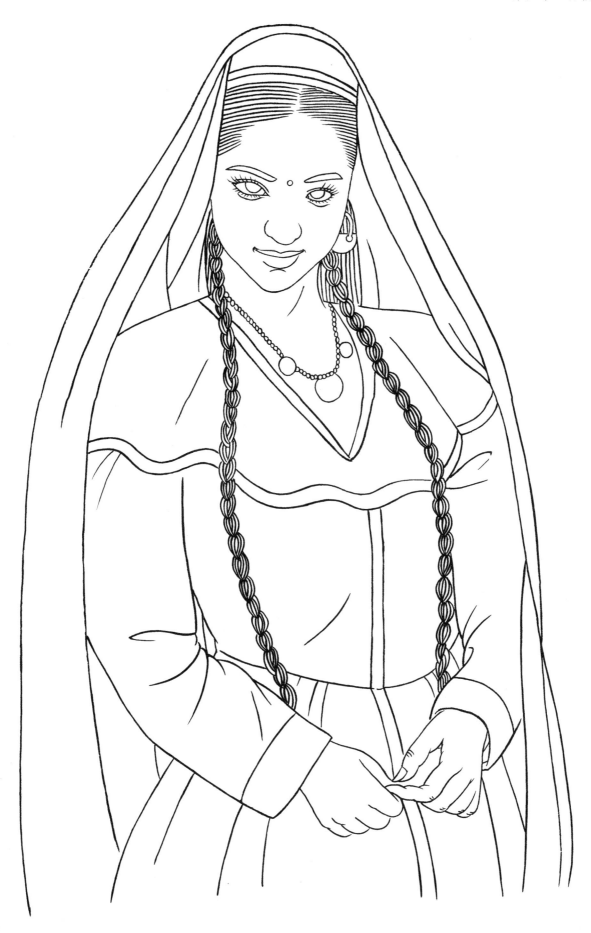

5 最后画出人物颈部佩戴的项链，并添加一些次要的衣褶。

五、白描少数民族人物表现实例

少数民族人物是人物绘画中常见的表现题材，他们的服饰和习俗都比较有特色。在学习画少数民族人物时，首先要了解不同民族的服饰特点，这样才能更准确地表现出人物的形象特征。

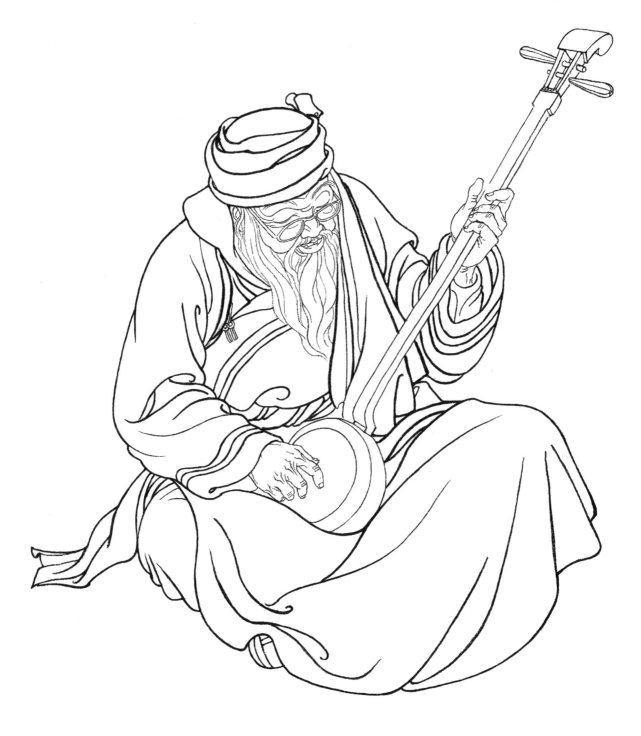

弹琴的老人

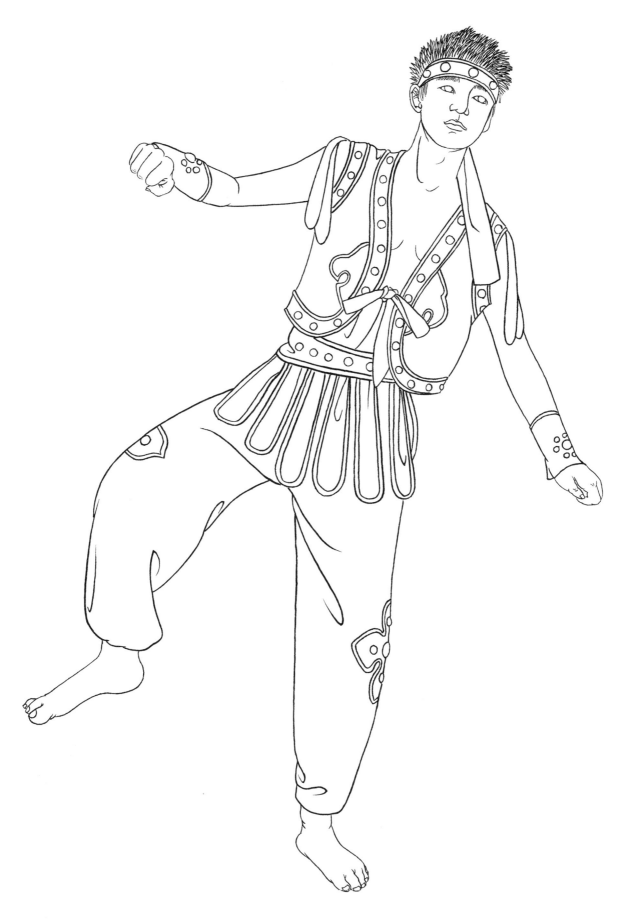

跳舞的男青年

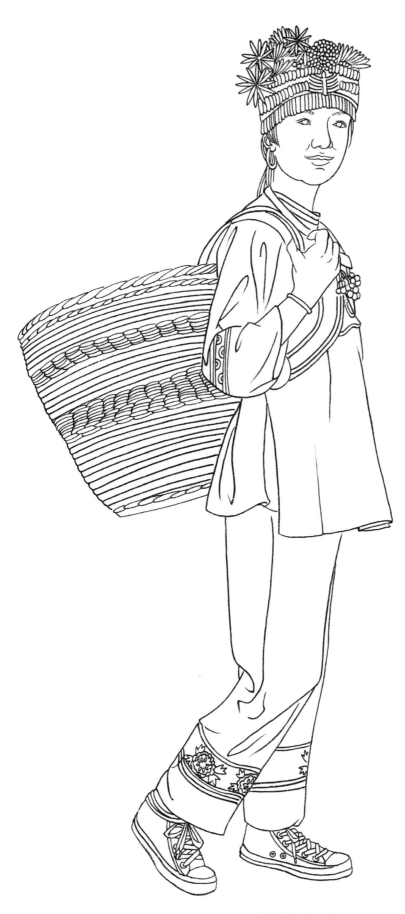

背篓筐的女青年

六、古代仕女的表现要点

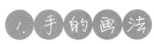

画仕女的手时要表现出纤细、柔软的特点，手指不宜画得过粗。手的姿态要自然、协调、优美动人，要能反映出人物的性情和内心世界。

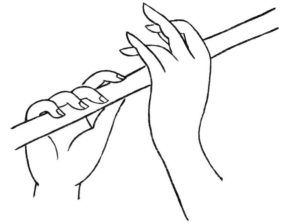
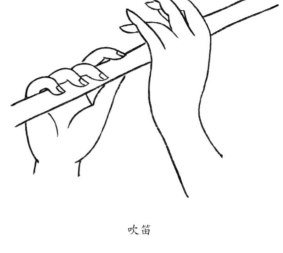

吹笛

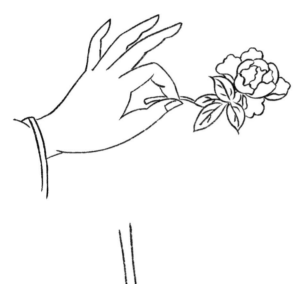

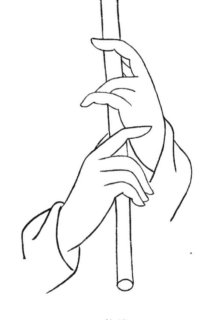

执笛

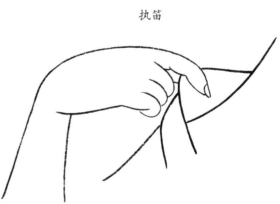

扶杆　　　　　　　　　　　　披衣

手的不同姿态

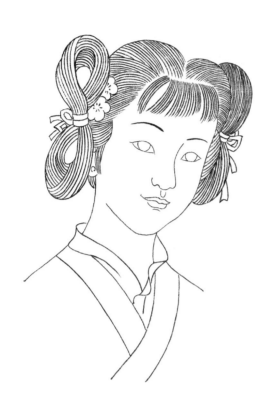
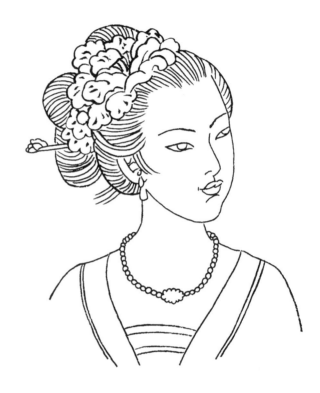
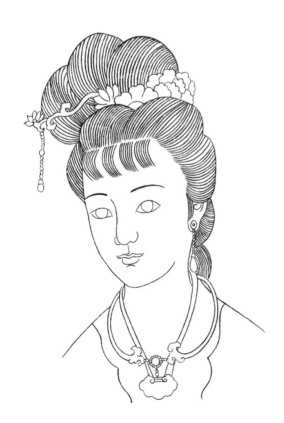
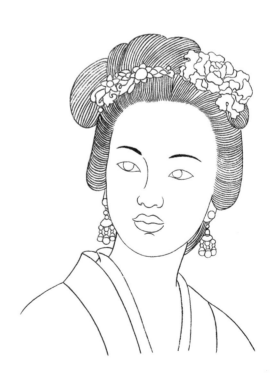

不同发式的仕女

3. 服饰的画法

服饰是画好仕女画造型的重要依据，它能体现朝代特征与人物身份及个性特点，从而能更真实地反映仕女的形象。古代服饰为上衣下裳制：上衣分为外衣、中衣、内衣三种，其中外衣形式最多，有服、袍、衫、背子、

帔等；下裳即为裙、裳等。

在画服饰时要注意服饰的整体特点，线条要流畅、连贯，并注意褶皱的精简和提炼。

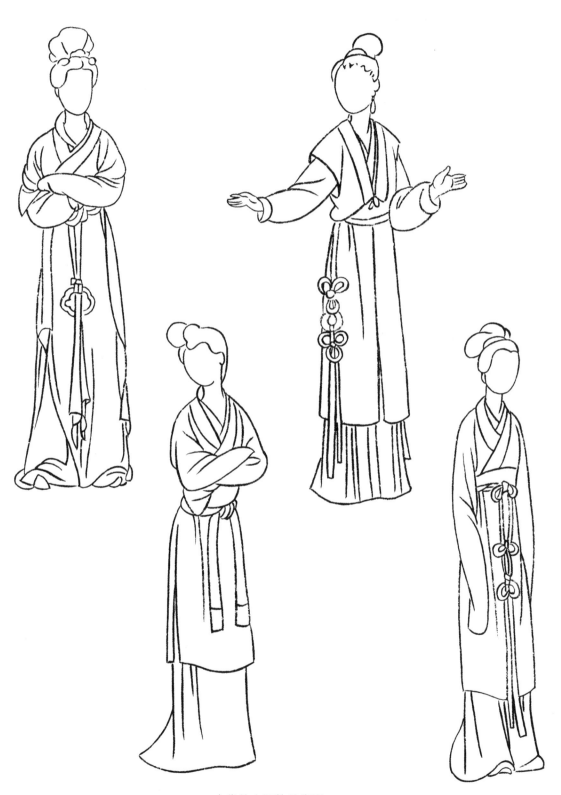

古代仕女服饰的表现

七、古代仕女作画步骤

1 | 先画出仕女发型、面部和颈部轮廓，然后再具体画出五官和头发的细节。

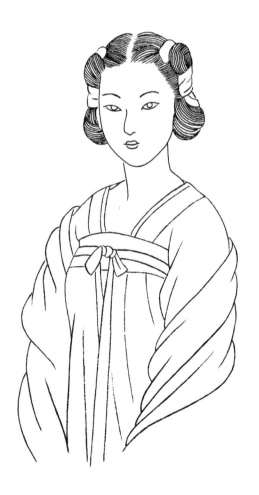

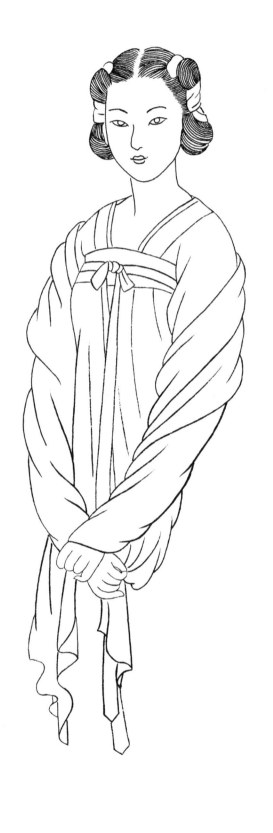

2 | 接着画出仕女的上半身服饰，要处理好衣褶和头、颈、肩三者的相互关系。

3 | 画出双臂和双手。画服饰轮廓和衣褶时，要表现出人体的内在结构，要画出悬垂感。

4 最后画出仕女的下半身服饰，将画面表现完整。

2. 梳妆仕女的画法

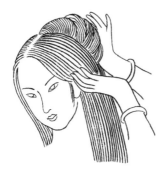

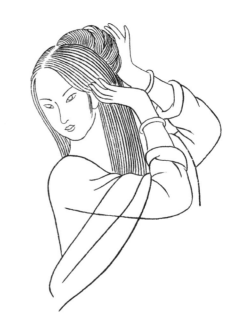

1 先画出人物的面部五官、头发和双手。

2 接着画出人物的双臂和双手，要画准手的形态并处理好手臂与肩部的关系。

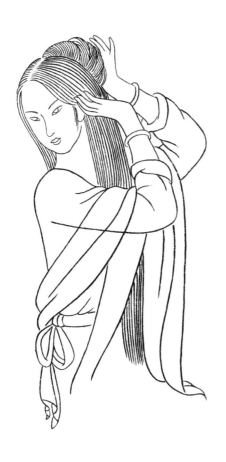

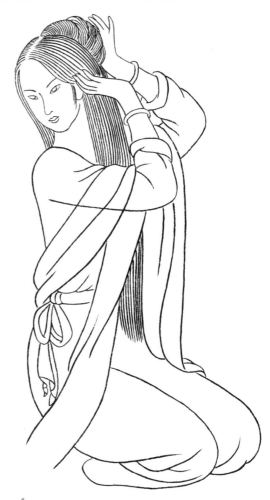

3 画出人物的上半身，画服饰时要处理好衣褶的走向及悬垂感。

4 画出人物的下半身服饰和双腿。

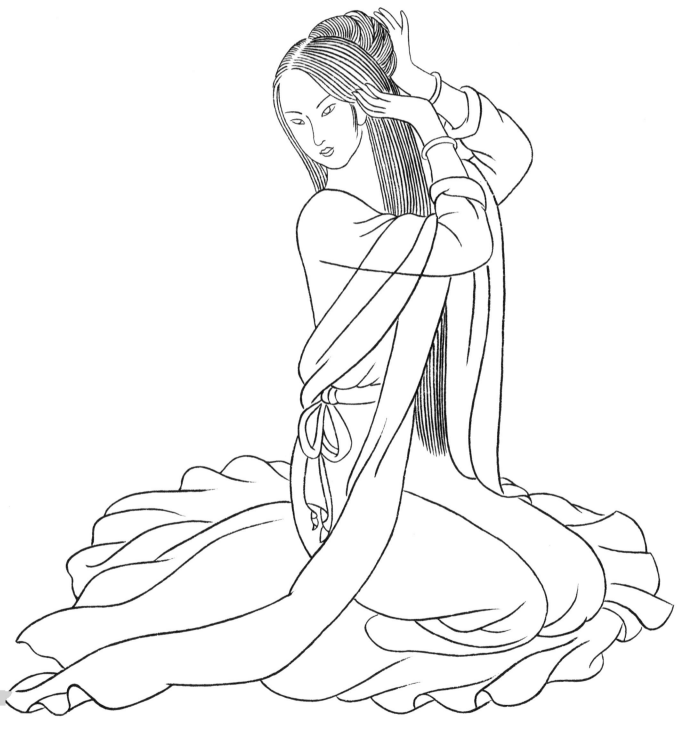

5 最后将人物服饰的裙摆部分表现完整。

3. 执扇仕女的画法

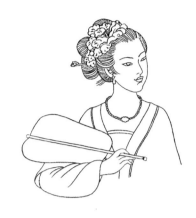

1 先画出头部，五官的位置要准确，要注意神态的刻画。头发、首饰要画得既细致又整体。

2 画出人物的颈部、肩部，画出右臂、右手和手中所拿的扇子。

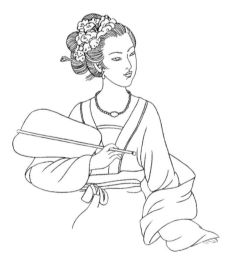

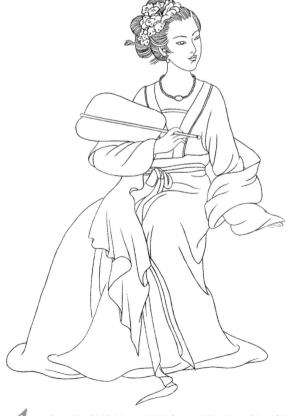

3 画出人物的左臂左手。画衣褶时要考虑到内在的人体结构，要注意衣褶的走向和聚散关系。

4 将人物穿着的衣服画完。画裙子上的衣褶时，线条要流畅，要表现出悬垂感。

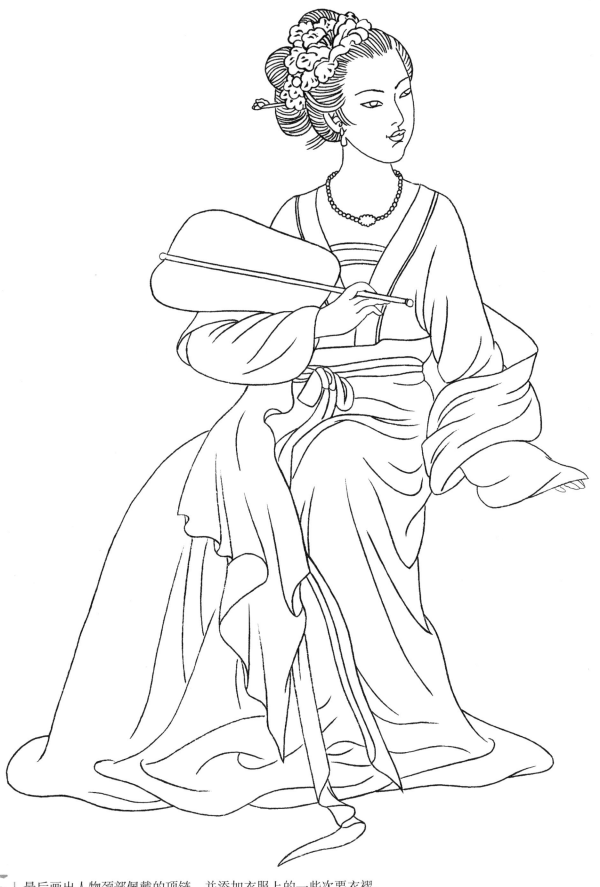

5　最后画出人物颈部佩戴的项链，并添加衣服上的一些次要衣褶。

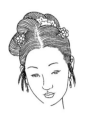

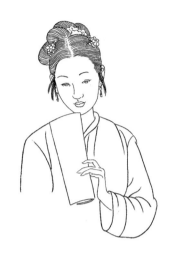

1 先画出人物的头部。要注意面部表情和神态的刻画。

2 画出人物的左臂、左手和手中所拿的书。

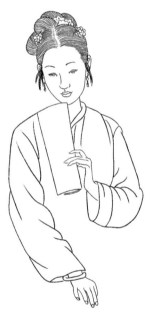

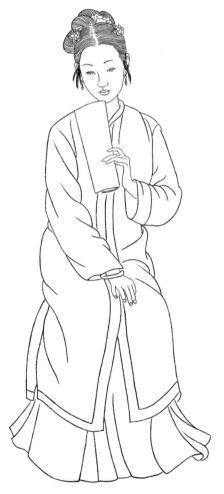

3 画出人物的右臂和右手。

4 将人物穿着的衣服画完，衣褶的线条要流畅，要注意疏密、聚散关系。

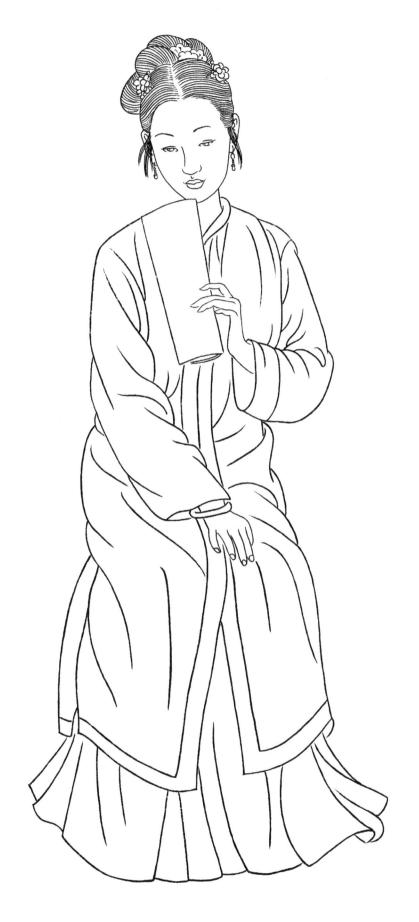

5 最后丰富衣褶上的细节，使画面更加完整。

八、古代仕女表现实例

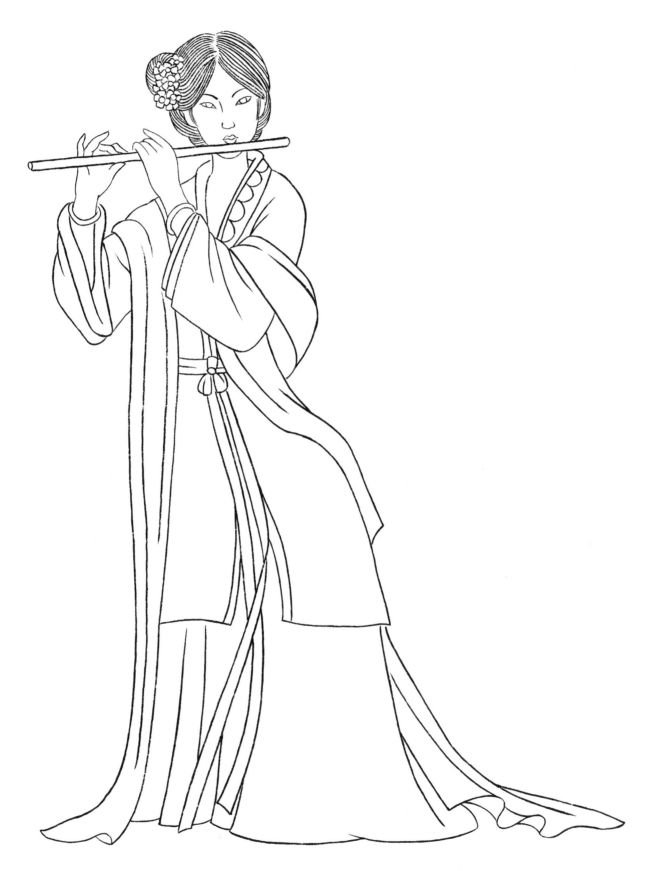

吹笛仕女

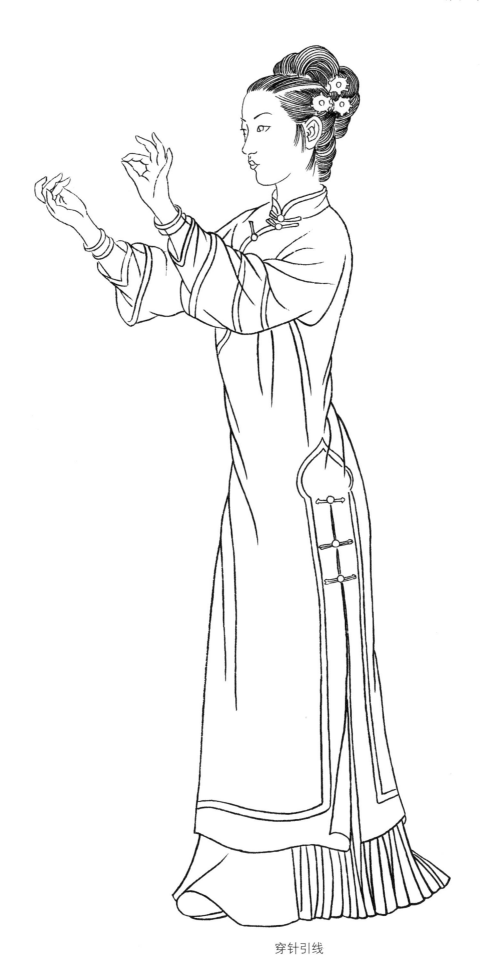

穿针引线

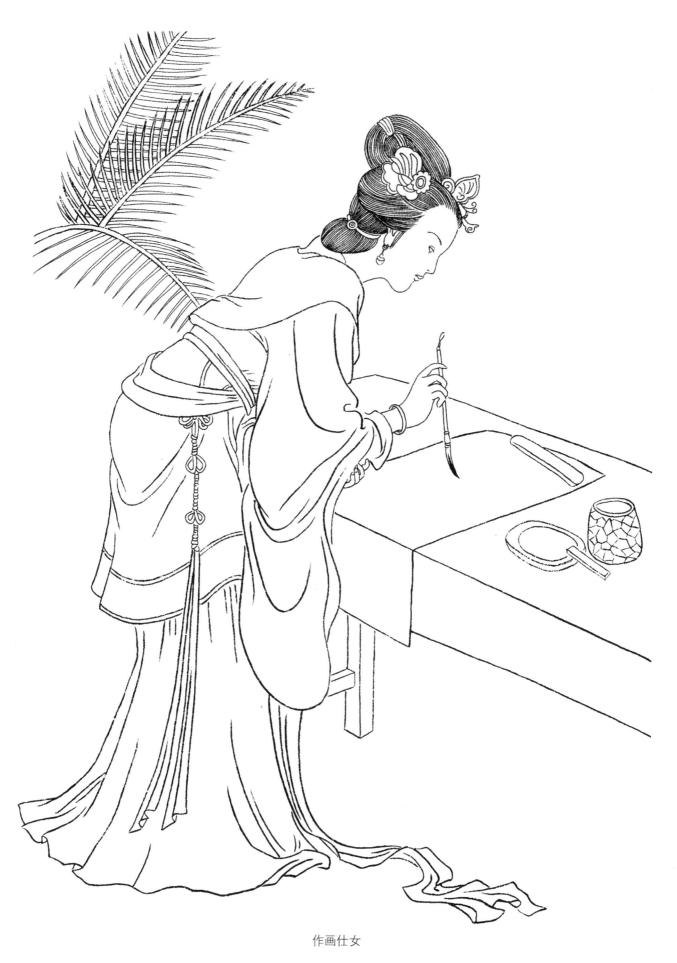

作画仕女

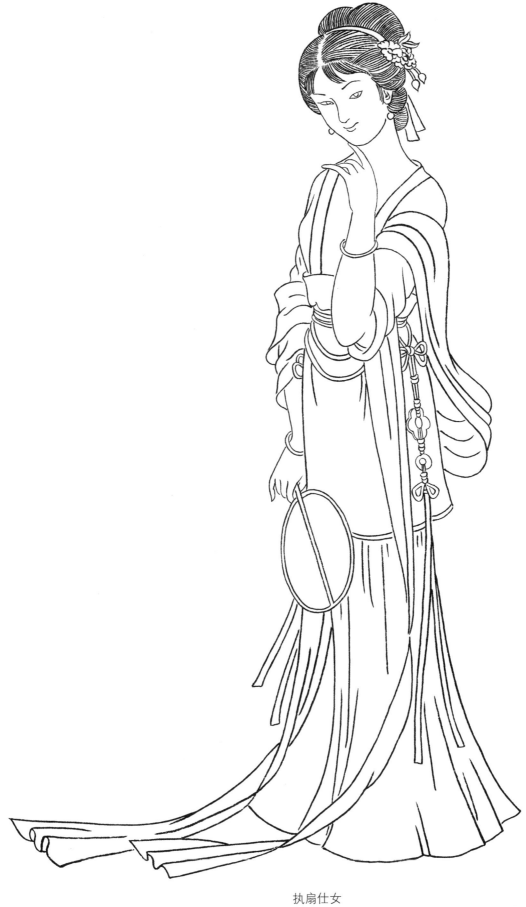

执扇仕女

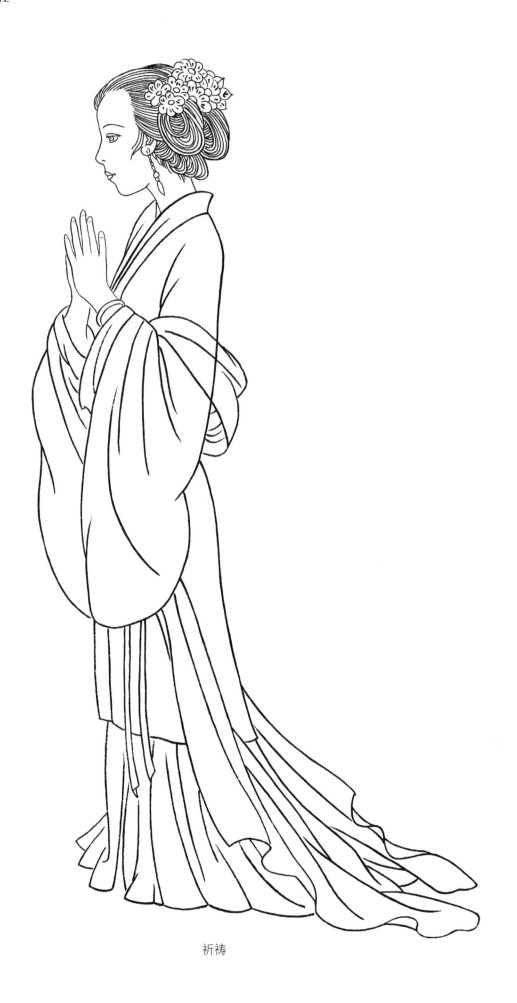

祈祷

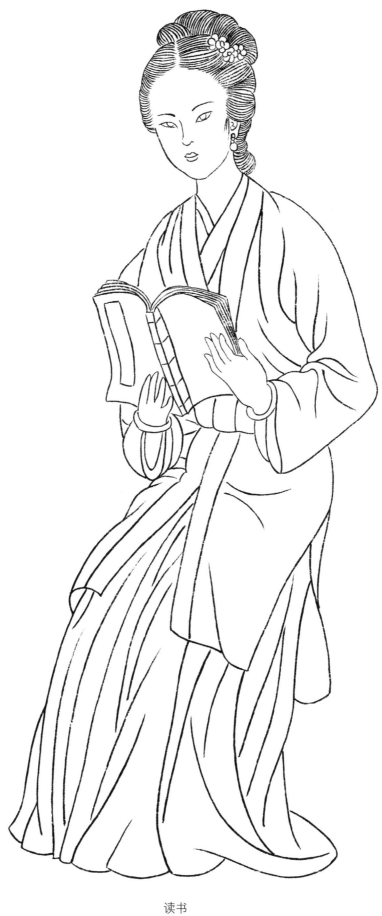

读书

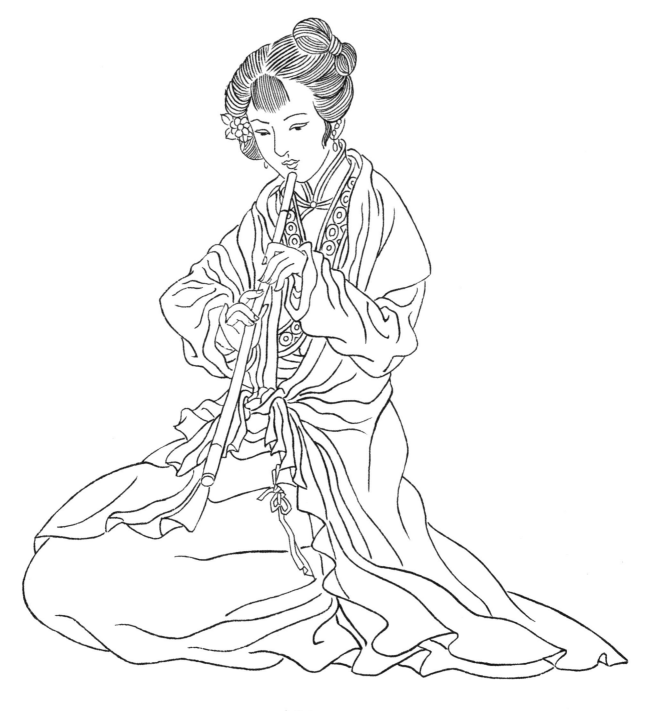

吹箫仕女

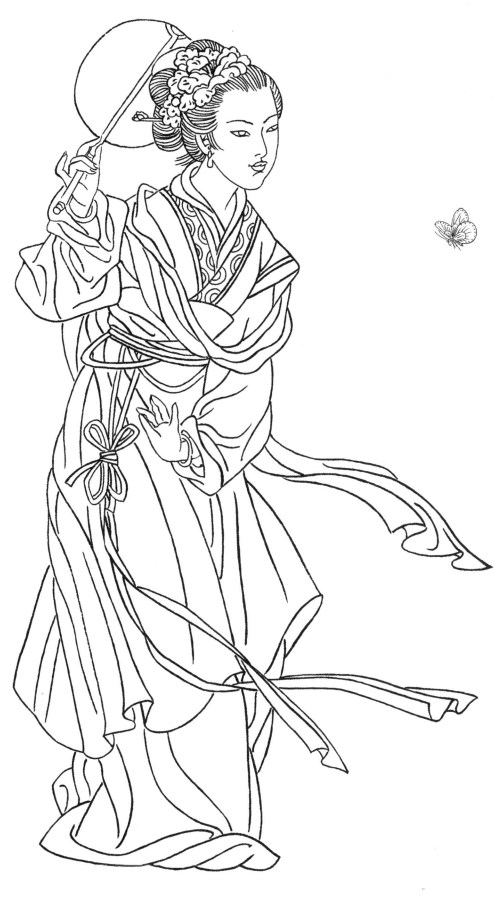

扑蝶

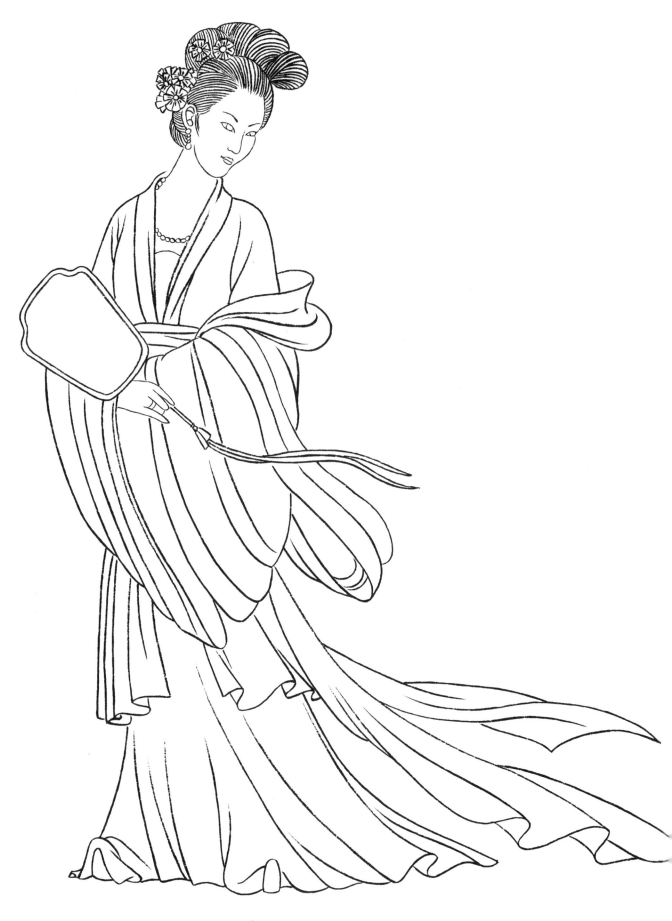

执扇仕女

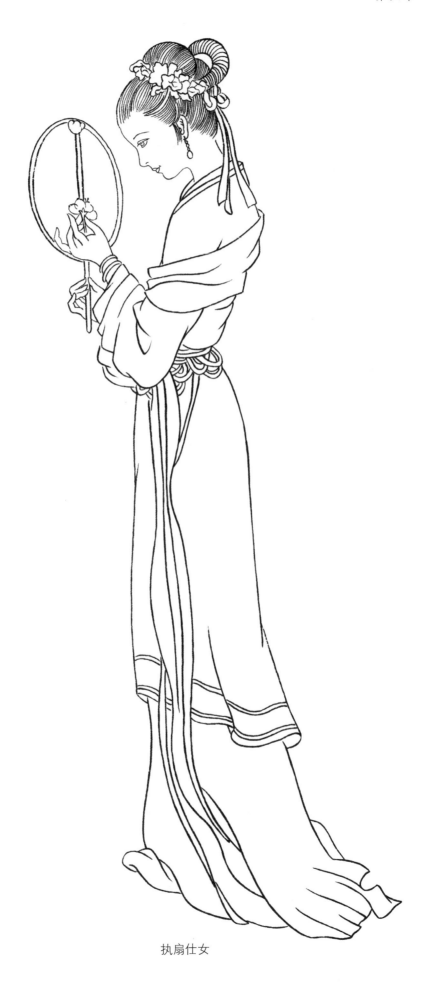

执扇仕女

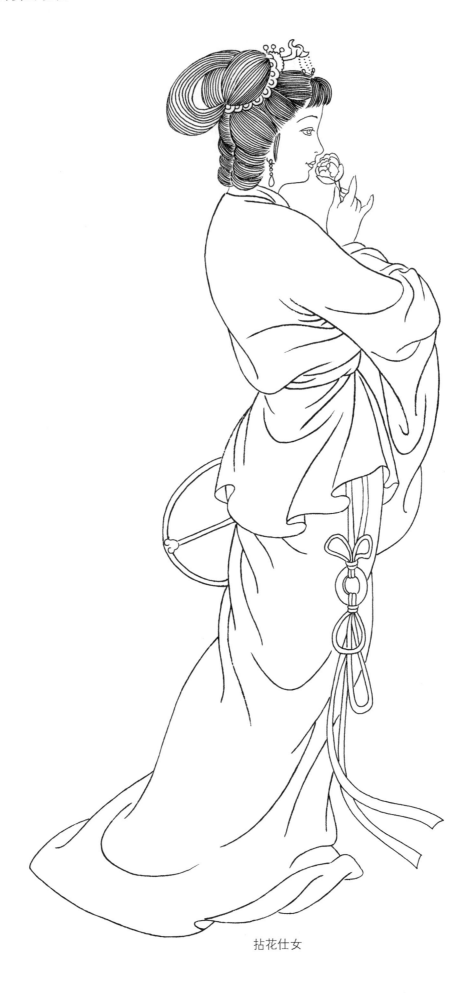

拈花仕女

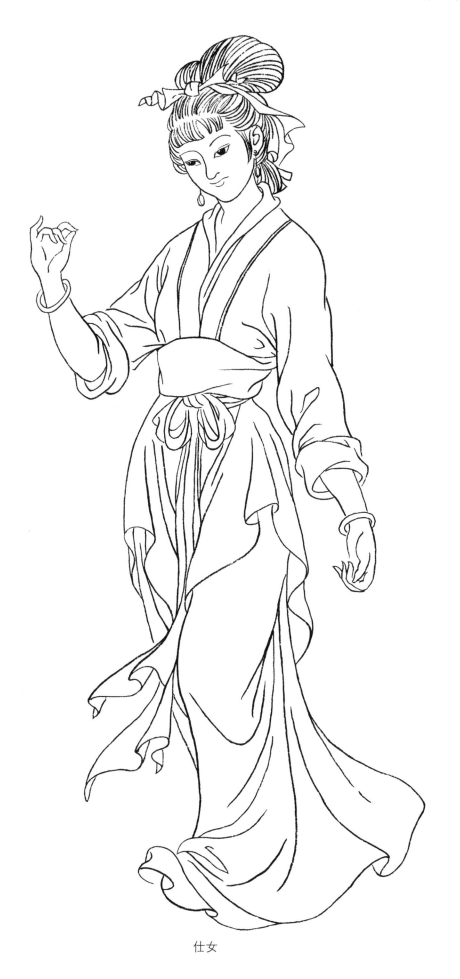

仕女

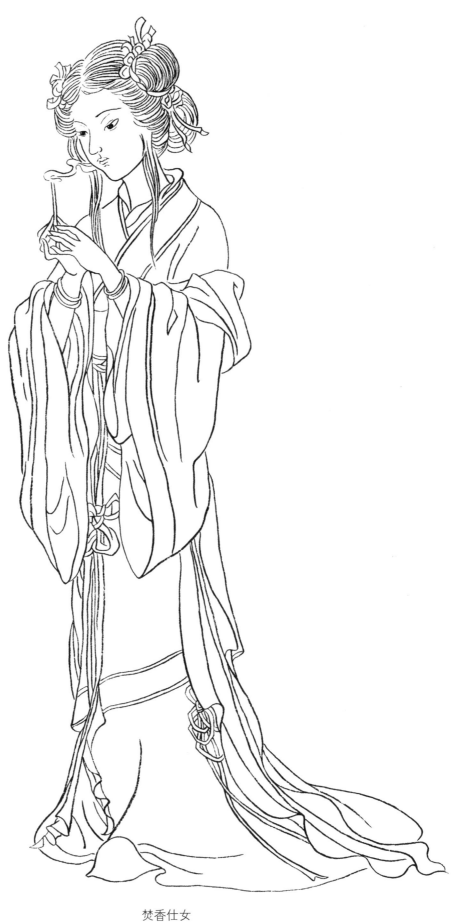

焚香仕女

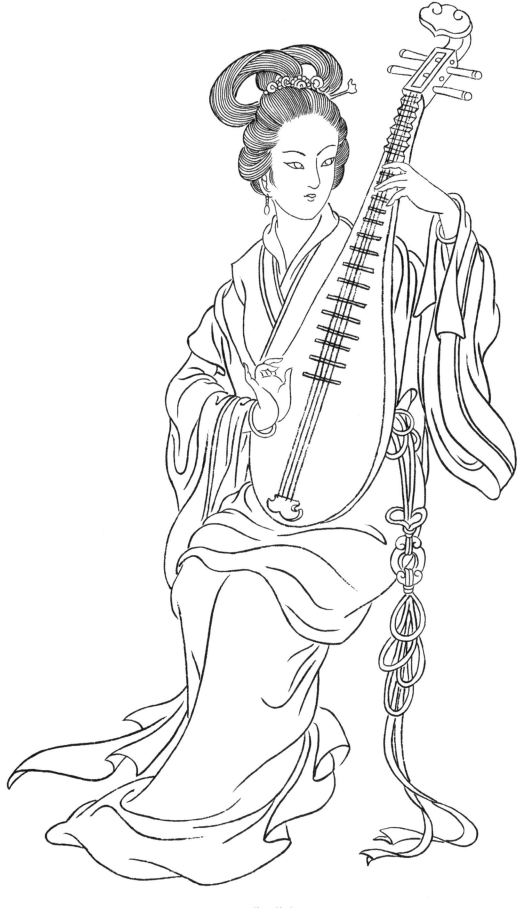

弹琴仕女

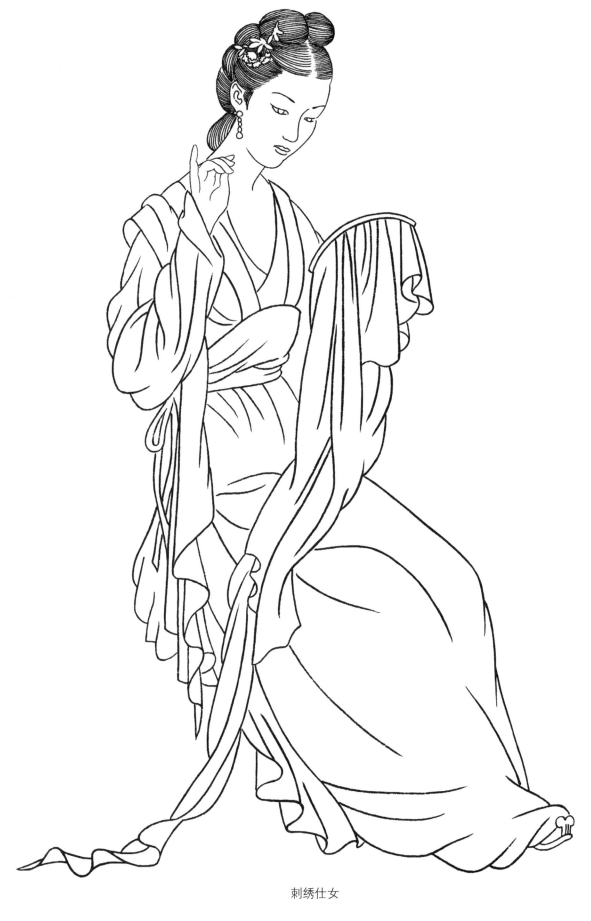

刺绣仕女

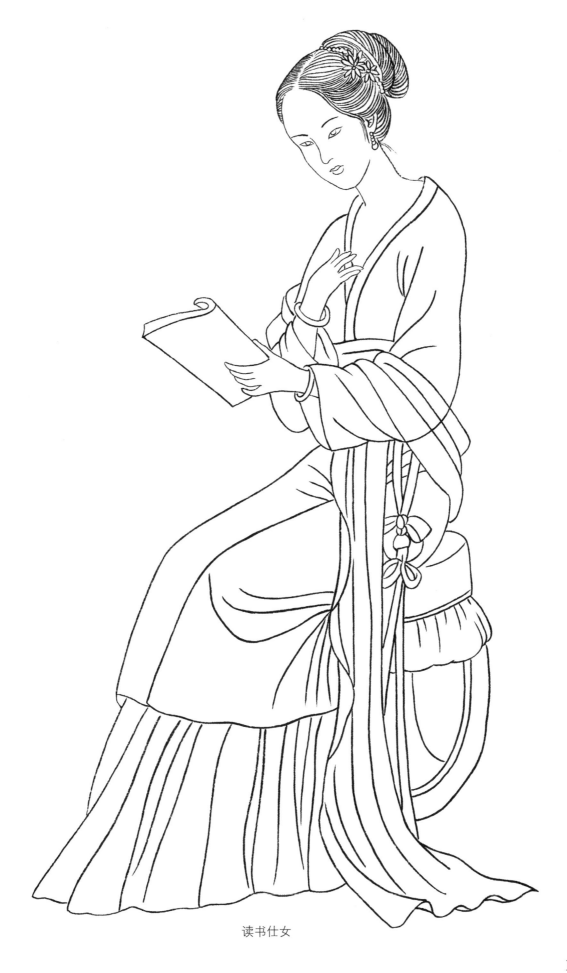

读书仕女

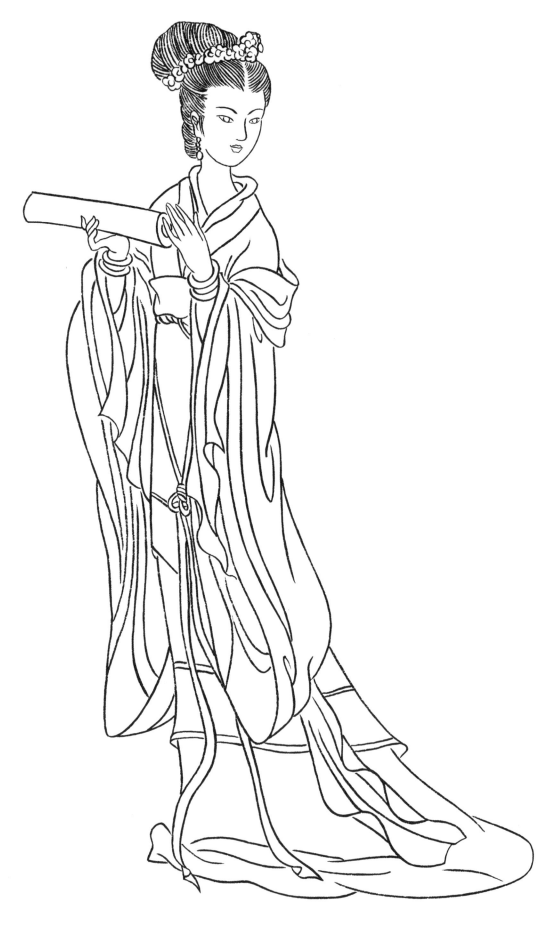

仕女

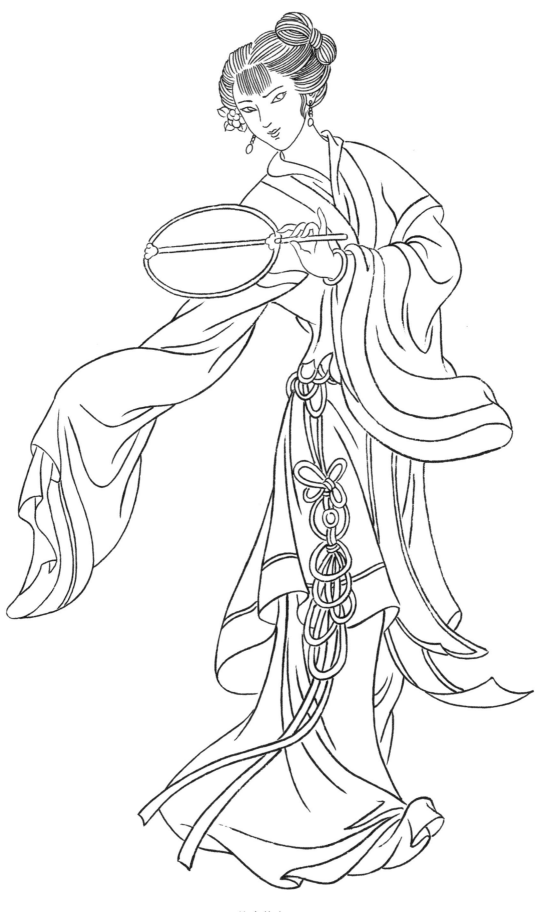

执扇仕女

九、组合仕女范例

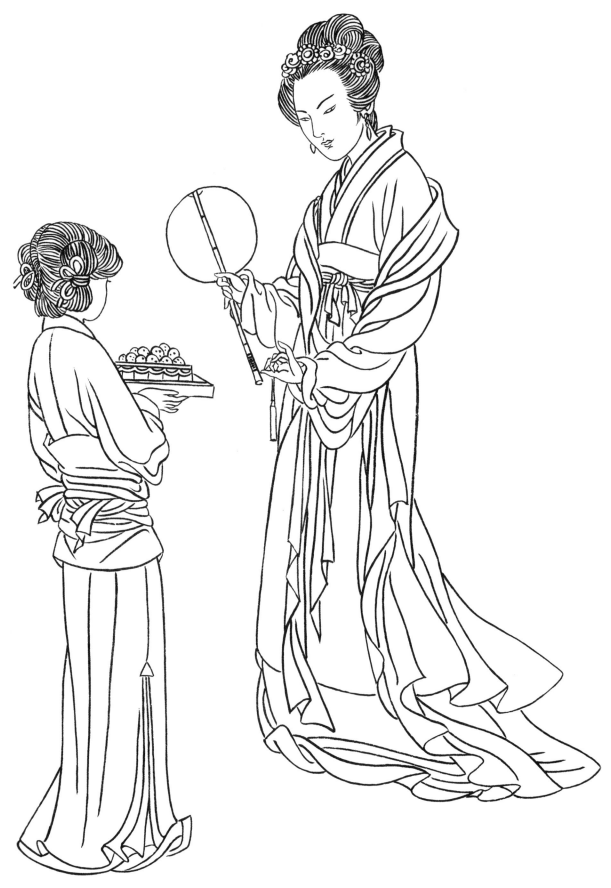

仕女组合

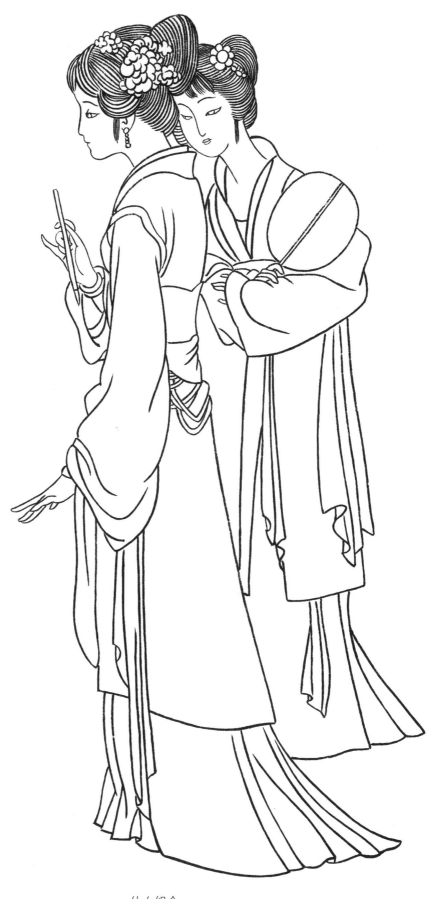

仕女组合

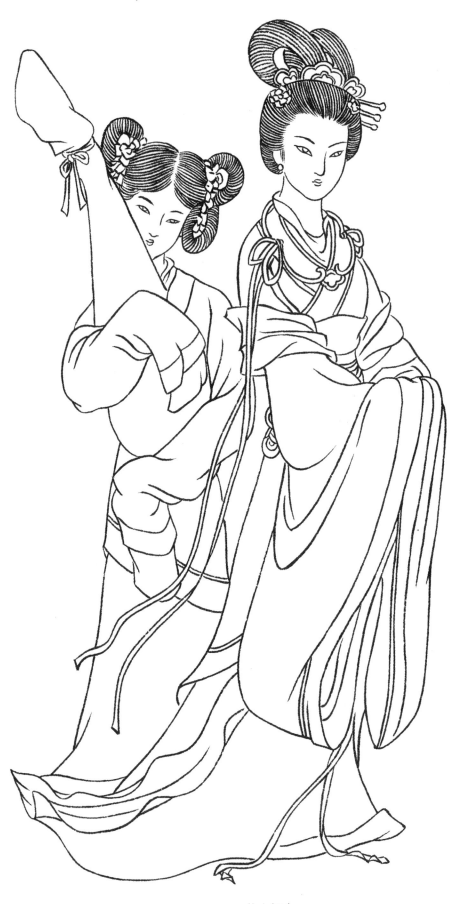

仕女组合

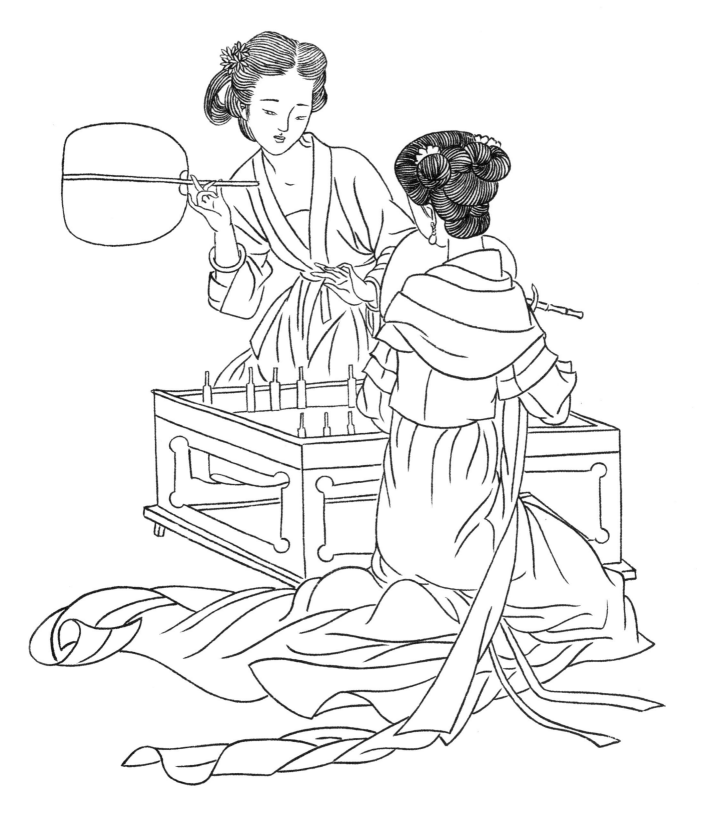

仕女组合

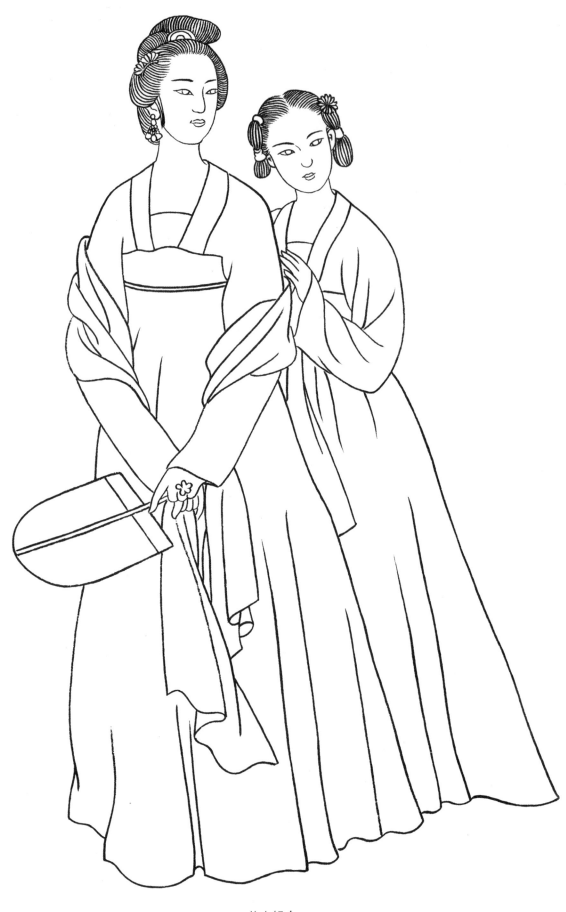

仕女组合